21세기 한국사경 정예작가

매 현 박 경 빈

Park Gyoung-Bin

21세기 한국사경 정예작가

매현 박경빈

Park Gyoung-Bin

1차전시_한국미술관 기획 초대전

2016년 1월 6일(수) ~ 12일(화)

인사동 한국미술관

2차전시_목아박물관 특별 초대전

2016년 3월 2일(수) ~ 4월 30일(토)

여주 목아박물관 1층 전시실

한국전통사경연구원
Korea Institute of Traditional Illuminated Sutra Copy

매현 박경빈 선생의 사경전에 부쳐

너희들은 여래의 멸도 후에 응당 일심으로 이 경을 수지 · 독송 · 해설 · 사경하고 설한 그대로 수행할지며, 국토의 그 어디건 이 경을 수지 · 독송 · 해설 · 사경하면서 설한 그대로 행하는 자 있거나 혹은 책으로 보관된 곳이라면, 그 곳이 遊園이든 숲 속이든 나무 밑이든 僧房이든 집이든 전당이든 산골짜기 · 들판이든지 거기에 다 탑을 일으켜 공양할지니 어인 까닭인가?

알지니 이곳 바로 도량이어서 온갖 부처님이 여기서 아뇩다라삼먁삼보리를 얻으셨으며, 온갖 부처님이 법륜을 굴리셨으며, 온갖 부처님이 여기서 반열반(般涅槃)에 드셨느니라.　　　〈묘법연화경 여래신력품〉

보현아, 만약 이 법화경을 수지 · 독송해 바르게 기억하고 익히며 사경하는 중생 있다면, 알지니 이 사람은 석가모니불 – 나를 만나고 직접 내 입에서 이 경전을 들은 것과 다름 없으며, 알지니 이 사람은 석가모니불 – 나를 공양함이며, 알지니 이 사람은 석가모니불 – 내가 「좋도다」라 찬탄한 것 되며, 알지니 이 사람은 석가모니불 – 내가 손으로 그 머리를 쓰다듬어 준 것이 되며, 알지니 이 사람은 석가모니불 – 내가 옷으로 그 몸을 덮어줌이 되느니라.　　　〈묘법연화경 보현보살권발품〉

I

위 인용문은 〈묘법연화경〉에 누누이 설해진 사경의 공덕 중에서도 매현 박경빈 선생의 이번 사경전의 주 작품인 '백지묵서〈묘법연화경〉보탑도' 작품과 가장 긴밀히 관계되는 내용이다.

'백지묵서〈묘법연화경〉보탑도' 작품은 세로 70cm×가로 200cm의 한지에 〈묘법연화경〉약 7만 자의 경문을 9층 보탑의 모습으로 배치하여 서사하고 있는데, 경문 1글자의 자경은 2mm 내외이다. 그럼에도 불구하고 그야말로 사경 정신의 진수를 담고 있다고 할 수 있다. 왜냐하면 자경 2~3mm 안에 각 글자의 모든 필획을 분명히 구사하고 있기 때문이다. 이는 심신의 혜안이 열리지 않고서는 결코 이루어질 수 없는 일이다. 이러한 몸과 마음의 혜안은 고도의 정신집중, 즉 삼매를 통해서만 이루어진다. 그러한 점에서 선생의 사경수행의 경계를 여실히 살필 수 있게 해 주는 작품이다.

이 작품에서 살필 수 있는 또 하나의 중요한 관점은 평면 작품임에도 불구하고 입체성을 구비하고 있다는 점이다. 즉 하나의 집약된 입체 구조물이라 할 수 있는 것이다. 이러한 입체성은 보탑도의 각 부분들이 단순 서사에 그치지 않고 상징성을 담고 있음을 통해 구체화 한다.

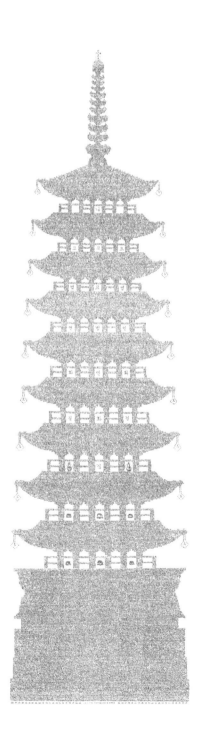

그러한 까닭에 이 작품은 앞서 인용한 〈법화경〉 구절의 '이곳이 바로 도량'이라는 내용과 합치되고, '석가모니불을 만나고 석가모니불께 공양함이며 석가모니불께서 "좋도다"라고 찬탄하심'이 되는 것이다. 그리고 그 결과는 석가모니불께서 손으로 쓰다듬어 준 것이 되고, 친히 옷으로 그 몸을 덮어주심이 되는 것이다. 이것이 바로 진정한 사경수행이요, 공덕이다. 그리고 이러한 사경의 공덕은 석가모니불께서 직접 수기해 주심과 같다고 할 수 있다.

이 작품은 제작 기간만도 준비 기간을 합하면 2년여에 이른다. 제작에 쏟아 부은 시간만도 1천여 시간은 족히 되리라 여겨진다. 2mm 내외의 미시의 공간에 1천여 시간을 쏟아 부은 정성은 어떻게 설명할 것인가? 이 또한 간과해서는 안 되는 중요한 요소이다.

인간의 삶을 80으로 산정하고 성장기의 20년을 제할 때 60년이 남는다. 2년이라는 세월은 이 중 1/30에 해당하는 기간이다. 결코 짧은 시간이 아닌 것이다. 이러한 고귀한 시간을 상업성을 전혀 고려하지 않고 오롯이 한 작품, 그것도 60호 크기의, 일반인들이 보기에 그다지 크지도 않은 작품에 올인한다는 것은 선택부터가 결코 범상치 않은 일이다. 아마도 범부 같으면 다른 사람들에게 자랑하기 위해, 혹은 과시하기 위해, 혹은 돈벌이를 위해 아마도 수십 미터, 혹은 수백 미터의 큰 규모의 작품 제작을 선택했을 것이다. 이 작품에 들인 공력이라면 그러한 크기의 작품 제작이 얼마든지 가능하기 때문이다. 그러나 매현 선생은 순수성, 즉 규모(외형)가 아닌 밀도(내면)를 선택한 것이다. 이러한 밀도는 삼매, 즉 영원과 통한다. 그리고 그러한 순수성에 바탕을 둔 고밀도의 가치는 안목이 열린 사람들에게만 보이는 법이다. 이는 고밀도의 다이아몬드가 그보다 수백만 배 수천만 배 큰 바위산보다도 더 비싼 가치를 인정받는 것과 비교할 수 있다. 일반인들은 늘 들이마시고 내쉬는 산소에 의지하여 생명을 유지하면서도 평소 그 소중함을 잊고 살듯이 통상적으로 내면의 중요성을 간과하는 것이다. 그야말로 굳은 신념과 깊은 신심이 자리하지 않으면 결코 선택할 수 없는 일인 것이다.

현대는 모든 것이 빠르게 진행된다. 그에 따라 현대인들은 너무나 많은 것들을 놓친

다. 그것은 바로 마음의 여유와 깊은 사유에 따르는 지혜이다. 자동차를 타고 갈 때와 자전거를 타고 갈 때, 그리고 걸어갈 때 사물을 보는 관점은 매우 다르다. 자동차를 타고 갈 때에는 짧은 시간 안에 많은 풍경을 볼 수 있지만 결코 깊이 있게 볼 수 없다. 그러나 걸어갈 때에는 많은 풍경을 볼 수 없지만 개개의 사물들을 깊이 있게 자세히 볼 수 있다. 그런데 이러한 풍경들은 대부분 반복된다. 그렇다면 자동차를 타고 가는 사람은 걸어가는 사람보다 너무나도 많은 것을 놓치게 된다. 우리의 삶 또한 마찬가지이다. 하루하루는 아침과 점심과 저녁의 반복이고 1주일은 하루의 반복이며 1달은 1주의 반복이다. 그리고 1년은 1달의 반복이고 일생은 1년의 반복이다. 그렇지만 이러한 반복을, 반복에 그치지 않고 발전적으로 일궈내는 사람의 삶은 그만큼 풍요롭고 아름답다. 이러한 성찰에 기인한다면 선생이 제작한 이 작품 한 점만으로도 개인전을 갖기에 충분한 가치가 있음을 알 수 있다. 보다 쉽게 말하면 이 한 점의 작품이 여느 작가의 작품 수십, 수백 점보다 더 가치가 있다는 말이다. 이러한 내면에의 침잠에 따른 성찰이 없는 사람에게는 선생의 '백지묵서〈묘법연화경〉보탑도'가 보이지 않을 것이다. 그저 먹으로 쓴 것은 글자요, 모습은 보탑일 뿐이다. 정작 작품 안에 담긴 오랜 세월과 인고, 중간중간 나타나는 희열과 환희심, 그리고 그에 수반되는 깨달음과 지혜 등은 보이지 않는 것이다.

 사경 작품은 삼매 속에서 얻어지는 0.1mm의 밀도를 중요시 한다. 다른 예술 장르와는 성격이 매우 다른 것이다. 그렇기 때문에 일반 예술품과는 다른 감상법을 필요로 한다.
 그렇다면 매현 선생의 '백지묵서〈묘법연화경〉보탑도'를 어떠한 방법으로 감상해야 하는가? 필자는 다음과 같은 방법을 제시하고자 한다. 먼저 모든 선입견을 내려놓고 전체 작품을 5분만 그저 허허로이 바라보라. 이후 마음이 끌리는 부분 앞으로 가까이 다가가 마치 손톱에 박힌 가시를 뽑을 때처럼 집중하여 5분만 자세히 들여다 보라. 그렇게 한다면 〈법화경〉의 한 글자 한 글자들이 말을 걸어올 것이다. 그러면 꿈틀거리는 글자들과 대화를 하라. 이 작품은 그렇게 감상해야만 그 진가를 알 수 있다. 또한 작품에서 발산되는 맑은 기운을 공유할 수 있다. 외람된 말이지만 2년 여에 걸친, 1천 시간이 넘는 오랜 시간을 몸과 마음의 눈을 열고 맑은 기운을 담은 고귀한 법사리 작품을 한 순간 보아 넘기는 것은 결코 관람자로서의 예의가 아님을 부연하고자 한다.

Ⅱ

흔히 '사경' 하면 '금·은자 사경', 즉 화려한 '장엄경'을 떠올리는 분들이 많다. 그러나 사경의 정신은 결코 화려한 외형에 있는 것이 아니다. 오히려 소박한 내면에 깃들어 있는 것이다. '백지묵서'를 통해서도 사경의 정신을 얼마든지 담아낼 수 있는 것이다. 그리고 그것이 보다 어려운 일이다. 선생이 이번 개인전에서 선보이는 작품들이 이를 여실히 증명하고 있다.

매현 선생은 일찍이 서예, 문인화의 다양한 기법 연마와 더불어 동양 고전에 대해 학습하였으며 여러 서예 단체의 초대작가, 심사위원으로서 활동을 해 왔다. 문인(수필가)으로서의 활동도 결코 간과할 수 없다. 이러한 이력은 문자향·서권기의 바탕이기 때문이다. 이러한 탄탄한 기초 학습 위에 몇 년 전부터는 사경에 보다 큰 뜻을 두고 연구, 창작에 임하고 있다.

이렇게 동양정신에 입각하여 사경의 근본정신을 체득한 때문인지 매현 선생은 삶에서도 결코 서두르거나 욕심을 부리는 법이 없다. 그렇다고 늦추지도 않는다. 언제나 같은 보폭으로 한결같이 열심히 걸을 뿐이다. 그야말로 '平常心是道'의 정신을 실천하고 있는 셈이다.

아무쪼록 매현 선생의 삶과 수행의 여정이 여실히 담긴 이번 사경전이 대성황을 이루기를 기원한다. 한 걸음 더 나아가 많은 사람들에게 감동과 함께 자자(自恣)의 시간을 갖게 하는 계기가 되길 간절히 기원한다.

2015년 10월
〈수미산방〉에서

※이 글은 2015년 6월 3일~6월 9일까지 '갤러리 미술세계 제2전시장'에서 진행된 〈梅峴 朴景嬪 寫經展〉의 축사입니다.

매현 박경빈 선생의 사경전에 부쳐

金善源 (사단법인 한국교육서화협회 이사장)

梅峴매현 朴景嬪박경빈 女史여사는 女史여사일 뿐만 아니라 女士여사이기도 하다.

書法서법에도 造詣조예가 깊고 文人畵문인화도 익혔으며 또 儒家유가의 經傳경전을 읽었으니 요즘 世上세상에 만나기 어려운 淑女숙녀이다. 그런데 進一步진일보하여 佛學불학의 꽃이라 할 수 있는 寫經사경에도 一家일가를 이루어 名聲명성이 높다. 女人여인의 執念집념이란 이처럼 偉大위대한 것인가 感歎감탄하지 않을 수 없다.

梅峴매현은 내가 어린 시절 鄕里향리에서 學校학교에 다닐 제 恩師은사이신 石泉석천 朴喆圭翁박철규옹의 令嬌영교이다. 近者근자에 이따금 만나게 되면 前賢전현의 筆法필법을 論논하고 詩話시화로서 歡對환대하였는데 一字三拜일자삼배의 至誠지성이 아니면 할 수 없는 寫經사경의 妙묘를 攄得터득하였으니 참으로 아름답고 미쁘기 이를 데 없다.

우리 文化문화의 精髓정수는 거의가 佛敎불교에 있고 佛敎불교의 精華정화는 寫經사경이니 寫經사경이란 우리 精神文化정신문화의 至大지대한 寶庫보고이다.

海東書聖해동서성이신 新羅신라의 知瑞夫子지서부자를 비롯하여 安平大君안평대군에 이르기까지 그 遺墨유묵을 살펴보면 寫經사경은 美學미학의 結晶결정이요 禪門선문의 舍利사리라 할 수 있다.

梅峴매현이 지금까지 誠實성실하게 穿鑿천착해온 것처럼 間斷간단없는 精進정진으로 一貫일관하면 마침내 산을 보고자 하면 산이 보이고 물을 보고자 하면 물이 보이게 될 것이다.

宋代송대의 禪客선객 無門大師무문대사의 偈頌게송으로 賀意하의를 表표하며 文祺문기를 비옵는다.

大道無門대도무문이나　　대도는 문이 없으나
千差有路천차유로라　　　천갈래 길이 있도다
透得此關투득차관이면　　이 관문을 투득한다면
乾坤獨步건곤독보리라　　우뚝하리로다

매현 박경빈 선생의 사경전에 부쳐

문원 이권재 (대한검정회 이사장)

심정즉필정(心正則筆正)이라 했습니다. 매현(梅峴)의 사경(寫經) 작품을 접하고 보니 그분의 마음자리와 깨달음의 경계를 알 것만 같습니다. 참으로 큰 공력을 내셨습니다. 이런 경우에는 축하한다는 말씀보다 애쓰셨다는 말씀이 더 어울리겠다 싶습니다. 정말 애쓰셨습니다. 그리고 경하(慶賀)드립니다.

전에 추사(秋史) 선생의 유묵 중에 해서(楷書) 작품을 보고서 가지고 놀고 싶다는 생각을 한 적이 있었습니다. 그런데 이번 매현의 작품을 보고 그때와 꼭 같은 감흥이 일어났습니다. 필획 하나하나가 흠잡을 곳이 없이 명쾌합니다. 더군다나 수천년 동안 전해 온 세존(世尊)의 큰 말씀들이고 보니 경외(敬畏)스럽기 그지 없습니다. 이번 전시의 작품의 규모가 모두 10만 언(言)이라 하니 이 또한 놀랍습니다.

매현이 이 큰 일을 해내셨는데 그 저력이 어디에서 나오는 것인가 생각해 봅니다. 물론 서예에 입문한 세월이 20여 성상을 넘었으니 여러 단체의 초대와 심사를 통해 이미 왕성한 활동을 하고 있다는 것만으로도 그 내재된 역량을 짐작할 수 있겠지만 그것만이 아닙니다. 그 바쁜 와중에서도 학문적 연구를 계속하여 서예와 동양미학의 연구에 몰두하고 있다는 점입니다. 매현의 무위당(无爲堂)에 대한 연구는 학계에 공헌한 바가 큽니다. 그뿐만이 아니라 7년여 세월을 옛 서당과 서원의 교과과정이었던 사서오경(四書五經)의 연구에도 심혈을 기울여 이제 마무리해가는 시점에 이르고 있습니다. 이것이 바로 매현의 저력을 샘솟게 하는 원천(源泉)임에 틀림없습니다.

호화로운 외면을 추구하고 내면을 소홀히 하기 쉬운 일상에 젖어들지 않고 오직 위기지학(爲己之學)을 위한 매현의 학문적 정진에 깊은 존경을 드립니다.

사경(寫經)은 세존께서 직언(直言)으로 공덕을 인정하고 가피를 약속함으로써 세세토록 전승해 온 소중한 수행의 한 과정입니다. 유가(儒家)에서도 경전의 필사(筆寫)는 학문의 기본적인 행위였습니다. 매일 배울 부분을 필사하여 배우니 한 권의 책을 다 배우면 드디어 책 한 권이 만들어졌던 것입니다. 저에게는 지금도 배우는 이들에게 매번 배운 곳을 쓰도록 하는 습관이 남아 있습니다. 제가 매현과 인연을 맺은 것이 어언 7년이 되었으니 매현의 서재에는 매현이 직필(直筆)한 사서오경이 놓여 있을 것입니다. 그 향기가 서재 밖으로 나와 이 사회와 함께 하기를 소망합니다.

그동안 매현을 있게 한 서예(書藝)와 사경(寫經)의 큰 스승님들께 감사를 드립니다. 아울러 뒤에서 성원하고 도와주신 가족 여러분에게 치하(致賀)와 경하(慶賀)의 말씀을 드립니다. 그리고 친애하고 존경하는 매현의 더욱 큰 학문의 성취를 확신합니다. 감사합니다.

2015. 12.
홍문관에서

※이 글은 2015년 6월 3일~6월 9일까지 '갤러리 미술세계 제2전시장'에서 진행된 〈梅峴 朴景嬪 寫經展〉의 축사입니다.

梅峴 朴景嬪 寫經展 祝賀 附之

(매현 박경빈 사경전 축하 부지)

백산(白山) 조왈호(趙日鎬)

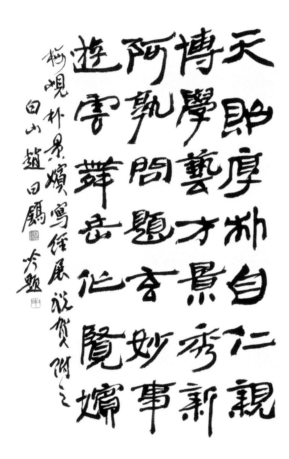

天貽厚朴自仁親 (천이후박자인친)　천성이 후박함은 어진 어버이로부터 받음이요.
博學藝才景秀新 (박학예재경수신)　박학으로 빛나는 예술의 재주는 온고지신의 정수(精粹)니라.
阿孰問題玄妙事 (아숙문제현묘사)　누가 아첨하듯 현묘함을 물으니
遊雲舞岳作賢嬪 (유운무악작현빈)　유운이 감도는 무악의 어진 아내가 그것을 썼다 하더라.

※이 글은 2015년 6월 3일~6월 9일까지 '갤러리 미술세계 제2전시장'에서 진행된 〈梅峴 朴景嬪 寫經展〉의 축사입니다.

'현관(玄關)'에 들다

　현관(玄關)은 자전적 의미로 보면 '현묘한 도(道)에 들어가는 입구' 또한 '불문(佛門)에 귀의(歸依)하는 입구' 라고 했습니다. 부처님의 말씀을 서사하는 사경(寫經)을 통로 삼아, 그동안 걸어온 길보다 앞으로 걸어가야 할 길이 더욱 멀고 지난하리라는 생각이 드는 현시점입니다.

　새로운 한 해가 시작되는 1월.

　21세기 한국사경 정예작가의 일원으로 초대전에 함께 할 수 있게 된 점은 무한한 영광이나, 그에 따른 책임의 무게감 또한 비례하리라 생각합니다.

　새아기씨 같은 수줍음으로 조심스럽게 문을 열었던 지난해의 첫 개인전 때와는 사뭇 다르게 가슴에 와 닿습니다. 처음이기 때문에 첫 걸음이기 때문에 좀 서툴러도 이해가 되리라는 안도감을 이제는 내려놔야 하지 않을까 싶습니다.

　오롯이 붓 끝에 한 마음 모아 부처님이 설하신 경전을 서사하는 일을 수행이라는 일념으로만 여겨 왔으나, 이제는 현관에 들어 붓 끝에 모아진 실선의 집중력으로 여법한 법사리를 사성할 수 있도록 최선을 다해야 함을 다짐해 봅니다. 누구에게나 각자마다 그에 맞는 최상이라는 것이, 또한 최선이라는 것이 있듯이, 이번 전시회를 통해 저는 제게 맞는 자리에서 스스로가 추구하고 지향하는 곳을 향해 한 걸음 나아갈 것입니다.

　옛부터 부처님의 말씀인 불교 경전을 서사하는 일인 사경은 수행이자 예술이라고 하였습니다. 그렇기에 그동안 경전을 서사하며 수행의 일부로만 삼아 왔던 것을, 이제는 한 걸음 더 나아가 예술적으로 승화시키기 위해 노력해야 할 때가 되지 않았나 싶습니다.

　흔히 사경이라고 하면 쉽게 성현들의 귀한 말씀을 옮겨 쓰는 것인데, 금니나 은니로써 화려하게 장엄해야 하지 않을까? 라는 생각이 앞서게 됩니다. 그러나 아직 제가 추구하는 바는 겉으로 드러나는 화려함 보다는 내면에 깃들어져 있는 첨삭되지 않은 올바른 정신세계를 담고자 하는 데 목적을 두고 있습니다. 불멸의 광채와 현묘한 빛을 내포하고 있는 묵(墨)의 색깔은 모든 것을 포용하는 능력이 있음에도 불구하고, 하얀 종이 위에서는 더도 덜도 아닌 그대로의 모습만 받아들인다는 것에 감탄을 더하며 그로써 영롱한 법사리의 예술품을 완성하고 싶은 마음입니다.

　새해를 열며 이번 전시를 기획하고 초대해 주신 한국미술관 관계자 분들과 이에 응할 수 있도록 축하해 주시고 뒷받침을 해 주신 선생님들께, 그리고 지난한 이 길에 힘이 되도록 묵묵히 지켜 봐 주는 가족들에게 감사드립니다.

2015.12

자우재에서 매현 박경빈 두손모음

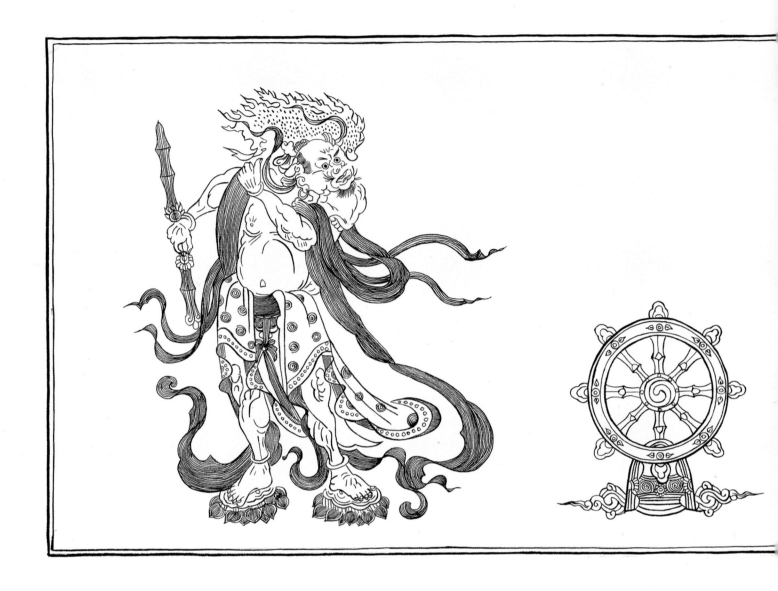

신장도 〈백지묵서〉 28×59cm

'신장도(神將圖)' 에 나오는 신장들은 불교세계나 사람들을 감시하고 지키는 사천왕과 달리 부처님의 '직속 경호원' 같은 존재이다. 엄밀히 말하자면 사천왕도, 그리고 탑이나 사찰 옆을 지키는 금강역사도 신장의 일종이다. 이러한 신장들은 보통 '장군' 이나 '신선' 들이 무장을 한 형태이다. 재미있는 것은 이 신장들의 원형은 인도의 토종 신들이라는 설이다. 이들이 불교에 귀의, 부처님의 수행자이자 무장경호원의 형태를 가지는 것으로 문화사적인 존재들이라 할 수 있다.

2015.10 불미 두손모음

불(佛) 〈백지묵서〉 55×32cm

'부처'(불타; 붓다, 산스크리트어 : **बुद्ध**, Buddha)는 불교에서 깨달음을 얻은 사람을 부르는 말이다. 불교에서 모든 생물은 전생의 업보를 안고 살며 그 업보가 사라질 때까지 윤회하는데, 해탈에 이르러 완전한 깨달음을 얻으면 윤회를 벗어난다고 한다. 석가모니 부처는 누구나 부처가 될 수 있다고 설하였으며 이 부처가 됨을 성불(成佛)이라 한다. 이로써 즉심시불(卽心是佛)은 시간과 공간이 정해진 것 없음을 깨달아야 참된 내가 되듯이 그 모습이 바로 부처인 것이다.

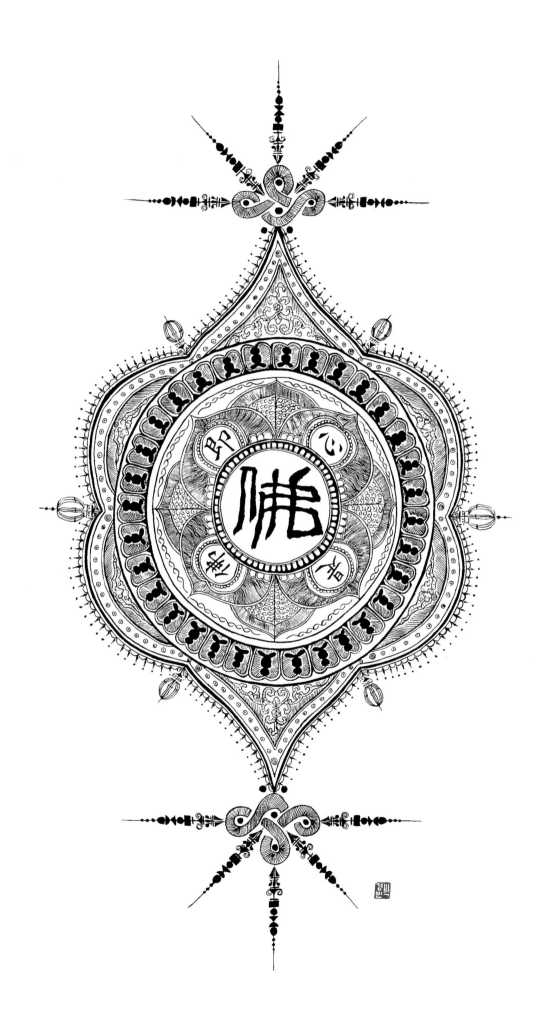

佛說尊勝陁羅尼咒

郍謨薄伽跋帝啼隸路迦鉢羅庭眾失瑟咤耶

湠陁嚲婆婆娑破囉拏揭底毗輸駄耶雞輸三

勃陁耶薄伽跋帝怛姪他唵毗輸駄耶娑摩三

阿詞囉阿鼻阿詞提烏瑟尼沙毗逝耶蜜多娑訶

伽喇迦那珊珠地帝末你你伐你僧詞耶阿那瑜輸

頞喝囉濕弭帝末囉你你伐你伐都

羅地瑟末你你你伐都地瑟

提薩末你你你社

頻跊伽社鉢剌駄多提薩普吒社地瑟社地瑟

多輸俱駄剌郍頻提帝末勃陁頞頻陁地瑟

耶眾提毗社輸提薩末囉郍社多

耶多跊耶耶薩普末囉勃陁部

麼麼輸薩迦跊藍折羅折闍阿瑜輸

麼薩婆婆恒末耶跊折羅折婆耶多瑜輸

輸提薩怛揭多三湠多鉢剌都

勃娃勃娃蒲駄耶蒲駄耶三鉢剌都

婆勃恒他揭多地瑟咤郍頗地瑟恥娑婆訶

佛紀二千五百五十八年三月 梅峴 朴景嬪 頂首恭書

불설존승다라니주 〈백지묵서〉 38×40cm

'불설존승다라니주'는 일체 여래의 비밀을 담고 있는 곳집이요, 총지(總持)의 법문(法門)이며 대일여래(大日如來)의 지인(智印)이라. 길상(吉祥)스럽고 극히 청정(淸淨)하여 일체악도(一切惡道)를 부수는 대신력(大神力)을 가진 다라니로써, 이 진언을 외워 지니면 수명이 길어지고 병과 재난이 없어져 몸과 마음이 안락하게 되는 힘을 지닌 다라니이다.

般若波羅蜜多心經

唐三藏法師玄奘譯

觀自在菩薩行深般若波羅蜜多時
照見五蘊皆空度一切苦厄舍利子
色不異空空不異色色即是空空即
是色受想行識亦復如是舍利子是
諸法空相不生不滅不垢不淨不增
不減是故空中無色無受想行識無
眼耳鼻舌身意無色聲香味觸法無
眼界乃至無意識界無無明亦無
明盡乃至無老死亦無老死盡無苦
集滅道無智亦無得以無所得故菩
提薩埵依般若波羅蜜多故心無罣
碍無罣碍故無有恐怖遠離顛倒夢
想究竟涅槃三世諸佛依般若波羅
蜜多故得阿耨多羅三藐三菩提故
知般若波羅蜜多是大神咒是大明
咒是無上咒是無等等咒能除一切
苦真實不虛故說般若波羅蜜多咒
即說咒曰
揭帝揭帝　般羅揭帝
帝　菩提僧莎訶
般若波羅蜜多心經

檀紀四三○八年 二月 梅峴 朴景嬪頓首心書

반야바라밀다심경 〈백지주묵〉 29×57cm

'반야바라밀다심경'의 중심사상은 공이며 반야이다. 이것은 곧 불교의 궁극적인 목표이기도 하다. 반야의 완성, 곧 지혜의 완성을 위한 부단한 노력 없이는 깨달음을 성취할 수 없다. '반야바라밀다심경'은 이 현상계에 너무도 매혹되어 진한 꿈을 꾸고 있는 것을 깨우기 위한 반야의 가르침을 담고 있다. 우리는 현실을 살아가되 현실에 푹 빠져서 캄캄하게 살아가서는 안 된다. 지혜의 밝은 눈으로 인생을 관찰하면서 문제를 해결하자는 것이 반야심경의 교훈이다. 지혜의 가르침을 통해 세상을 관조할 때 우리가 추구하는 행복을 얻을 수 있을 것이다. 결국 진정한 행복은 지혜에서 온다는 것을 가르치고 있다.

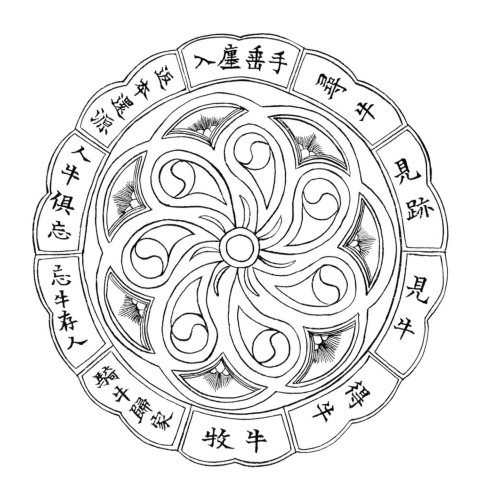

심우도(尋牛圖)〈백지묵서〉74×70cm

'심우도(尋牛圖)'는 '십우도(十牛圖)' 또는 '목우도(牧牛圖)'라고도 한다.
'심우도(尋牛圖)'란 본래 도교에서 나온 팔우도(八牛圖)가 그 시작으로 12세기 무렵 중국의 곽암선사(廓庵禪師)가 도교의 소 여덟 마리에 두 마리를 추가하여 십우도(十牛圖)를 완성시켰다. 곽암선사가 보기에 도교의 팔우도는 무(無)에서 끝나므로 진정한 진리라고 보기에는 어렵다고 한 눈에 알아보았던 것이다.
그리하여 진정한 진리, 불교의 진실로 나아가고자 하는 바를 소 두 마리에 담았던 것이다. 그러므로 도교의 팔우도가 무(無)의 결말이라면, 곽암선사의 십우도는 공(空)의 시작이라고 할 수 있다.

맨가슴
어가니재투성이들
투성이라도얼굴가득
함박웃음신선이지닌
비법따완마른나무위에
당장에꽃을피게하누나

아득히
소찾아나서니물넘고
산먼데길은더욱깊구나
힘빠지고정신피로해
들리는건길없는데단지
가지매미울음뿐

나무아래
어지러우니발자국
고서대는방초해치
설사깊은산길은
곳에있다해도
하늘향한그코를
어찌숨기리

돌아가돌이켜보니
온갖노력기우렸구나차
라리당장꺼머거리나병어
리같은것을앞자속에
앉아암자박의사물을인
지하지않나니물은질로
아득하고꽃은절로
붉구나

근원으로

채찍과
고삐사람과소모두
비어있었니두른허공
만펼쳐져소식전하기어렵
구나붉은화로의불꽃이어찌
눈을용납하리오이경지
에이르러야조사의마음
과함치게되리

온정신
다하여이놈을
잡았으나힘세고마음
강해다스리기어려워라
어느땐고원위에
올랐다가도어느땐
구름깊은곳에들
어가머무는구나

피꼬리가지위에
지저귀고햇볕따사하고
푸른버들언덕엔
바람선늘한데
나갈곳다시없나니
위풍당당한소뿔은
그리기가어려워라

이미
고향에도착하
였으니소모한공
사람까지한가로네붉은해
눈이솟아도여전히꿈구
는것같으니채찍과고삐
는띠집사이에
없이놓여있네

소타고
고향에도착하
저녁놀에실려간다한
박자한곡조가한량없는
뜻이러니고원조아는
이라고말할필요
있겠는가

유유히집으로가
노라니오랑캐피리소리
저녁놀에실려간다한
박자한곡조가한량없는
뜻이러니고원조아는
이라고말할필요
있겠는가

소타고

채찍과
고삐매어동지않
음은제멋대로
걸어서티끌세계들어
갈까봐잡길들여서
온순하게되면고삐
잡지않아도절로
사람따르리

2015. 12 봄미 삼가 그리고 쓰다

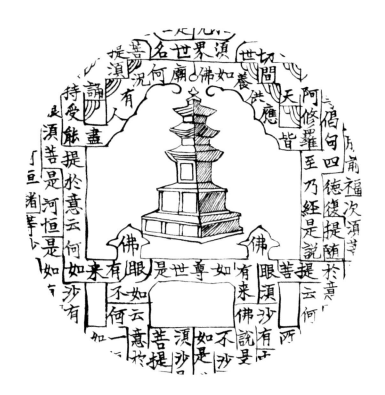

금강반야바라밀경 보탑도 〈백지묵서〉133×49cm

'금강반야바라밀경' 탑의 유래 및 발달 과정
7층 보탑(寶塔) 내부에 금강경의 내용이 담겨 있어 '금강경탑'이라고 한다. 탑이나 불상을 만들 때 그 안에 경을 넣으면 업이 소멸되고 복을 받
을 수 있다는 믿음에서 영혼이 평안(平安)하기를 바라는 마음으로 장례 시 망자(亡者)를 염(殮)할 때 덮어주어 함께 묻거나 태웠다. 인도 사위
국을 배경으로 제자 수보리를 위하여 설한 경전으로, 한 곳에 집착하여 마음을 내지 말고 항상 머무르지 않는 마음을 일으키고 모양으로 부처
를 보지 말며 진리로써 존경하고 모든 모습은 모양이 없는 것으로 본다면 곧 진리인 여래를 보게 된다고 설하고 있다.

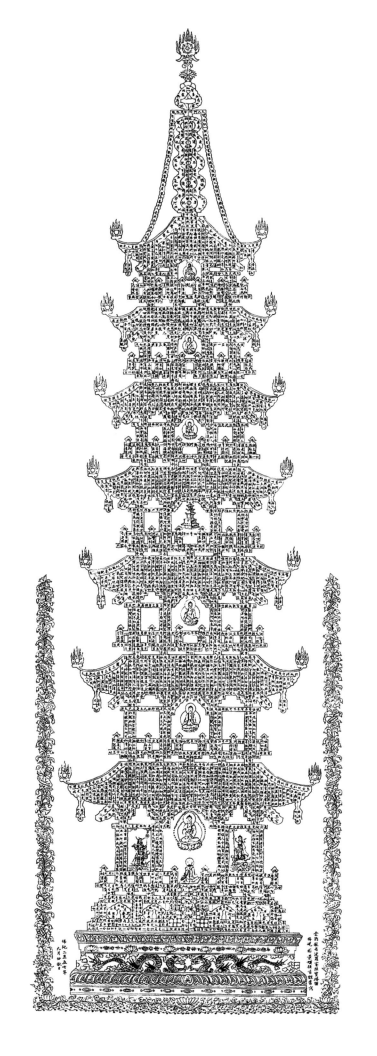

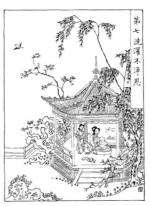
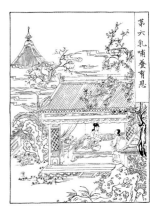

第六 乳哺養育恩
第七 洗濯不淨恩
第八 遠行憶念恩
第九 爲造惡業恩
第十 究竟憐愍恩

열째 끝없이 사랑해 주신 은혜
어머니 크신 은혜 깊고도 무거울사
자식을 생각는 맘 잠시를 쉬오리까
멀거나 가깝거나
늙거나 젊은 부모나
생각은 따라가고
항여나 걱정이 날아 뒤에
백살이 되어서도
어떤 자식들을
이 목숨 다 한뒤에
언제나 끝이 날까
비로소 다하려나

아홉째 자식 위해 궂은일 하신 은혜
어버이 크신 은혜 강산에 비길건가
깊고 깊은 은혜를 어떻게 갚사오리
자식의 온갖 고생 대신키 소원이요
아들딸이 괴로우면
부모맘 편치않네
밤낮으로 애를 간절
먼길을 간다하면
자식이 돌아오면
낮은 추울까 하고
밤엔 잠시라도
수고를 하고 애를
그 애닯다 하리라

여덟째 멀리떠나면 염려해 주신 은혜
죽어서 이별함도 서럽고 괴롭거든
살아서 헤어짐은 더욱 더 애처럽네
자식이 집을 떠나
예 멀던 먼곳에나
어버이 마음마저 따라가네
그마음 밤낮으로
흐르는 저 눈물이
원숭이 자식 생각
창자를 끊어 내듯 하여라
어버이 사랑 자식 사랑
그보다 더하리요

일곱째 더러운 것을 씻어 주신 은혜
지난날 단정하던 얼굴
예쁘던 그 모습이
꽃같이 아름다운 자태 몸맵시 있었으며
두 눈썹은 푸른 버들잎 같았고
붉은 두 뺨은 연꽃도 무색할래라
은혜가 깊을수록 그 모습 여위었네
기저귀 빨고 또 빨아
아들딸의 거름 뒤에
정성을 다하여서
비로소 어머님은 매무새 추스릴래

여섯째 젖을 먹여 길러 주신 은혜
어머님 크신은덕 땅에 견주리까
아버님 높은은덕 하늘에 비기리까
높고긴 부모은공 천지와 같사오니
자식을 사랑하는
눈도 코도 없었더라도
손과 발 잘렸더라도
부모님 마음 다를까
싫은 마음 내지않아
배 갈라 나온 자식 종일 사랑
병신이 더욱 귀여워
정성은 끝이 없었네

부모은중경 십계찬송 〈백지묵서〉 85×35cm×10폭(병풍)

부모은중경은 '불설대보부모은중경(佛說大報父母恩重經)'이라고도 한다. 이 경의 내용은 부모의 은혜가 한량없이 크다는 것에 역점을 두고 있다. 구체적인 예로써, 어머니가 아이를 낳을 때는 3말 8되의 응혈(凝血)을 흘리고 8섬 4말의 혈유(血乳)를 먹인다고 하였다. 그렇기 때문에 이와 같은 부모의 은덕을 생각하면 자식은 아버지를 왼쪽 어깨에 업고 어머니를 오른쪽 어깨에 업고서 수미산(須彌山)을 백천번 돌더라도 그 은혜를 다 갚을 수 없다고 설하였다.
이와 같이 부모의 은혜를 기리는 것이 이 경의 특징으로 부모의 은혜를 구체적으로 십대은(十大恩)으로 나누어서 설명하고 있다.

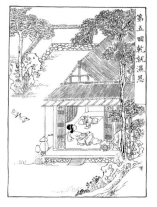 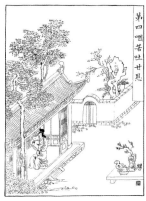

第五回乾就濕恩

다섯째 마른자리에 뉘어주신 은혜
어머니 당신 몸은 젖은 데 누우시고
아이는 마른 데 누이시네
두 젖을 먹이어 주시고
고운 옷소매로 찬바람 불리 막아주시며
아기 기르는 재미로 그의 즐거움을 삼으시니
당신의 고달픔은 무엇을 사양하리 생각도 하지 않네

第四咽苦吐甘恩

넷째 쓴 것 삼키고 단 것 먹여주신 은혜
어버이 깊은 은혜 귀하고도 무거워서
사랑하심 한시라도 변함이 없네
쓴 것은 모두 당신이 삼키고
단 것은 뱉아 먹이시어도
사랑이 무거워 정을 못 이기시고
은혜가 깊어 슬픔만 더하시네
어머니 일편단심에
아기를 배불리 먹이시자
그러마다 차라리 마른 자리 찾으시네

第三生子忘憂恩

셋째 아기 낳고 근심 잊으신 은혜
자애로운 어머니 그대를 낳던 날
오장과 육부까지 모두 열려
정신이 혼미하고
몸과 마음이 혼미했네
피를 흘림은 양을 잡은 듯 위태로웠으나
낳은 아기 건강하단 말 들으시면
기쁨이 가득하고 기쁘기 그지없네
기쁨이 가시자 다시금 슬픔이 오니
산후의 괴로움이 간장을 에는 듯하네

第二臨産受苦恩

둘째 낳으실 때 고통 받으신 은혜
아이 밴 지 열 달이 다가오니
어려운 해산날이 하루하루 다가오네
날마다 중병 든 사람 같고
나날이 정신이 흐리네
두렵고 근심스런 마음 가누기 어렵고
근심의 눈물이 옷깃을 적셨네
슬픔을 머금고 친척에게 말하기를
이러다 죽지 않을까 두려워하네

第一懷耽守護恩

첫째 잉태하여 지켜주신 은혜
여러 겁 인연이 깊고 깊어
금생에 와서 태중에 의탁하여 오셨네
달이 차 가면서 오장이 생기고
일곱 달에 접어들어 육정이 열렸네
몸은 무거워 태산 같고
가고 서고 할 때마다 바람 조심하며
비단옷도 마다하고
단장하던 거울에는 먼지만 자욱하네

십대은으로는 ① 잉태하여 지켜주신 은혜[懷耽守護恩], ② 낳으실 때 고통 받으신 은혜[臨産受苦恩], ③ 아이 낳고 근심을 잊으신 은혜[生子忘憂恩], ④ 쓴 것을 삼키고 단 것을 먹여주신 은혜[咽苦吐甘恩], ⑤ 마른자리에 뉘어주신 은혜[回乾就濕恩], ⑥ 젖을 먹여 길러 주신 은혜[乳哺養育恩], ⑦ 더러운 것을 깨끗이 씻어주신 은혜[洗濯不淨恩], ⑧ 먼 길 떠나면 염려해 주신 은혜[遠行憶念恩], ⑨ 자식을 위해 궂은 일 하신 은혜[爲造惡業恩], ⑩ 끝없이 사랑해 주신 은혜[究竟憐愍恩] 등이다.

이로써 부모은중경은 부모의 은혜가 한량없이 크고 깊음을 설하여 그 은혜에 보답할 것을 가르친 경전이다.

묘법연화경 보탑도 〈백지묵서〉 200×70cm 69,384字 글자 크기 2mm 내외

'묘법연화경'은 7권 28품으로 된 불교경전으로 '법화경'이라 약칭하기도 한다. '화엄경(華嚴經)'과 함께 한국불교사상을 확립하는 데 가장 크게 영향을 미친 경전이다. 이 경은 예로부터 모든 경전들 중의 왕으로 인정받은 초기 대승경전(大乘經典) 중에서도 가장 중요한 불경이다. 묘법연화경에서 부처님은 머나먼 과거로부터 미래영겁(未來永劫)에 걸쳐 존재하는 초월적인 존재이다. 그가 이 세상에 출현한 것은 모든 인간들이 부처의 깨달음을 열 수 있는 대도(大道)를 보이기 위함이며, 그 대도를 실천하는 사람은 누구라도 부처가 될 수 있다는 주장이 경전의 핵심이다.

여지기 시작하면서 또 한 계절이 지났다. 년초에는 3천배 참회기도를 통해 마음을 비우고, 정월 대보름엔 삼사(三寺) 성지순례(통도사에서 새벽예불, 해인사에서 사시예불, 송광사에서 저녁예불)를 돌며 보탑도를 원만히 사성하고 부처님을 알현할 수 있게 되기를 발원했다.

그 인연이었을까?

그로부터 꽤나 시간이 지난 듯싶다. 수많은 탑에 관련된 책들을 뒤져 보며 지낸 시간들 속에, 생각과 고민의 깊이가 비례하듯 어렵게 탑의 모양새가 그려졌다. 이렇게 경전의 글자 수를 계산해서 9층탑의 밑그림을 그리는 일로 거의 1년이 지났다. 그러나 밑그림을 그리는 것은 반에 불과한 것이고, 2mm 내외의 폭에 한자(漢字)로 경전을 옮겨 써야 하는 그야말로 혼이 담긴 초 집중의 작업이 기다리고 있었다. 수없이 많은 착오를 겪으며 글자의 크기를 줄이고 또 줄이고….

이는 먹물과 초 세필의 붓을 가져야만, 또한 부처님을 향한 신행과 예술인으로서의 그 혼을 지극한 정성으로 담아내야만 이뤄낼 수 있는 일이었다.

이렇게 탑 안에 한 자 한 자의 경전을 쓰기 시작하면서부터는 어떤 일도 만들지 않았다. 아주 특별한 일이 아니고서는 어떤 일도 병행해서는 안 되는 일이었다. 하루 일과는 집중력을 높이기 위해 참선으로 시작되었고, 글씨를 쓰는 시간만도 적게는 6시간 많게는 10시간 동안을 작업실에 묻혀 하루하루를 살았다.

그렇게 화려한 봄꽃들이 흐드러지게 피었다 지고, 용광로를 방불케 할 만큼 이글거리던 태양도 폭우와 태풍 속으로 사라지고, 찬바람에 나뒹굴던 낙엽들이 거름이 되고, 흰 눈이 온 세상을 하얗게 만들어 가던, 그 계절 속에 낱낱이 부처님의 설법을 심으며 경전의 마지막장을 쓰다 보니, 어느새 9층의 보탑도가 감히 엄두도 내지 못했던 그 일이 마무리 되어 가고 있었다. 1년 10개월 만에.

7만여 글자나 되는 빼곡한 한 권의 경전! 서예를 하면서 한문공부와 병행하지 않았던들 가당키나 한 일이었을까? 이리 끄달리고 저리 시달리며 벌여 놓았던 일들….

보탑도를 완성하면서 그동안 밑바탕에 그려 놓은 내 기운들이 하나로 모아진 느낌이랄까? 마치 묘법연화경의 보탑도를 사성하기 위해서 20여년이 넘는 세월을 한 우물 속에서 헤엄 친 듯, 감사하고 고마운 일이었다.

이렇게 가로 70cm와 세로 200cm로 사성한 묘법연화경 보탑도가 어느 곳에서 어떤 모습으로 자리매김 될 수 있을지는 모르겠으나, 그 인연 따라 나는 오늘도 그 뜻을 새기며 두 손을 모은다.

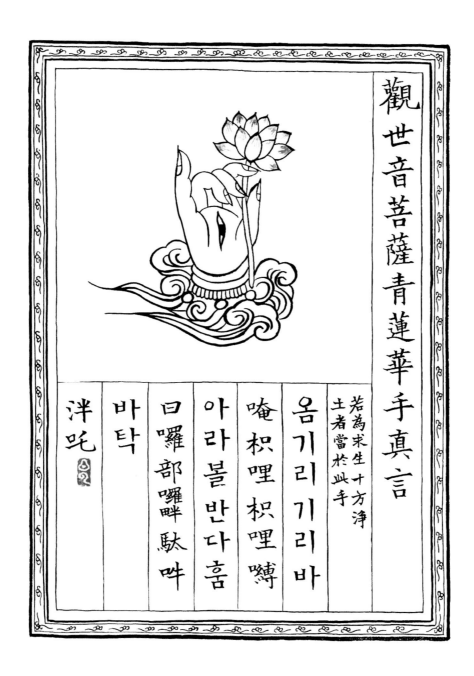

觀世音菩薩青蓮華手真言

若為求生十方淨
土者當於此手

옴 기리 기리 바

唵枳哩枳哩嚩

아라볼 반다 훔

曰囉部囉畔馱吽

바탁

泮吒

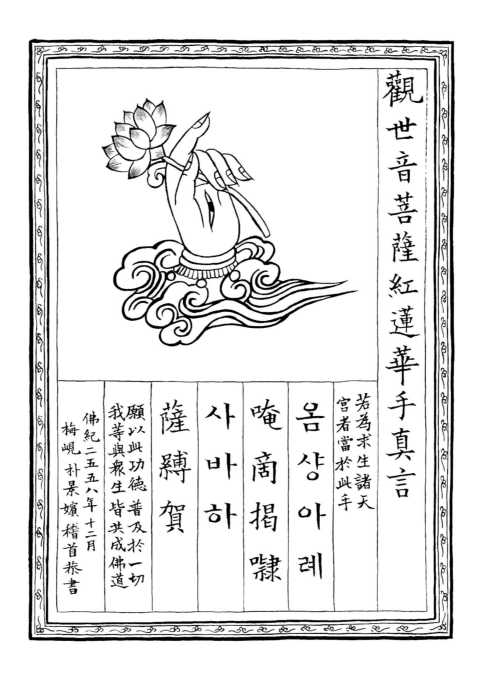

관세음보살 청련화 · 홍련화수진언 〈백지묵서〉 35×25cm×2곡(가리개)

'청련화수진언'과 '홍련화수진언'은 관세음보살 42수 진언의 하나로 모든 중생들이 서방정토 극락세계에
태어나기를 원하고 제천궁에 태어나기를 원할 때 지성으로 외우는 진언이다.

옴 마니 반메 훔 (육자대명왕진언) 〈백지묵서〉 35×35cm

천수경에서는 '육자대명왕진언' 이라고 부르는 것이다. 특히 티베트 금강승의 불교에서는 불교철학 전체를 대변하는 상징으로 사용되는 말이다. 마니는 보석, 반메는 연꽃을 말한다.

'옴 연꽃 위의 보석이여! 훔' 이라는 뜻인데 연꽃은 지혜를, 보석은 자비를 뜻한다.

또한 '옴마니반메훔' 은 여섯 가지로 윤회하는 길을 막아 실상에 이르게 하는 주문으로 '옴' 은 보시, '마' 는 지혜, '니' 는 선정, '반' 은 징진, '메' 는 인욕, '훔' 은 지계라고도 한다. 이 육대명주를 외우고 이러한 육행을 관행하면, 모든 죄악이 소멸되고 모든 복덕이 생겨날 뿐만 아니라 일체의 지혜와 행의 근본이 된다고 한다.

2015·10
불미 두손모음

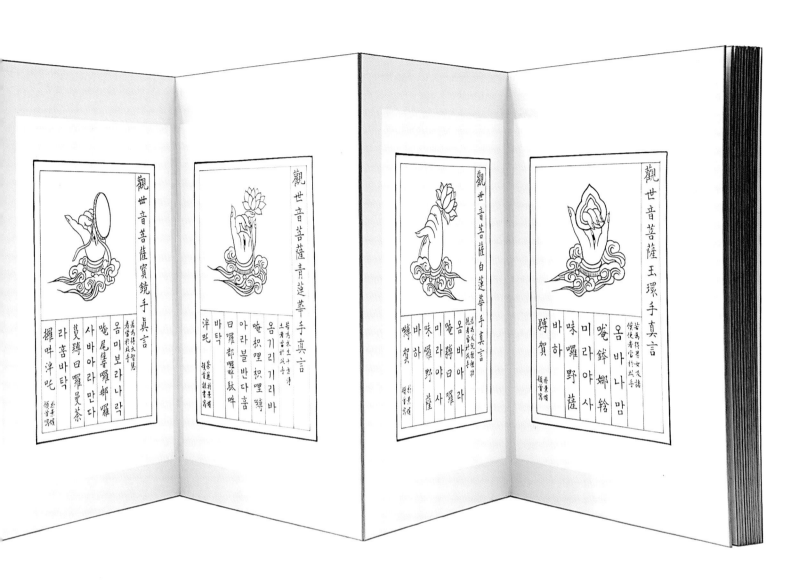

관세음보살 42수진언 〈백지묵서〉 38×30cm×46절면

'관세음보살 42수 진언'은 진언별로 관세음보살님의 손 모양이 그려져 있어 그 손 모양을 보고 외는 진언이라는 뜻에서 '42수 진언'이라고 한다. 중생들의 각각의 소구소원과 인연과 근기에 따라서 외울 수 있도록 구체적인 필요를 충족시키도록 말씀하신 것이다.

금강반야바라밀경 변상도 〈백지묵서〉 34×43cm

'금강반야바라밀경'의 변상도는 금강경의 내용을 묘사한 그림으로, 금강은 다이아몬드처럼 아름답고 단단하다는 의미가 있고 반야는 지혜, 바라밀은 완성이라는 뜻이다. 즉 금강경은 지혜로 활동하는, 지혜를 드러내는, 지혜로 생활하는 그런 내용을 설명한 것이다. 쉽게 말해서 반야바라밀은 지혜로운 삶의 완성이다. 반야바라밀, 즉 지혜의 완성을 금강경에서는 '아뇩다라삼먁삼보리'라고 표현한다. 금강경에 제일 많이 나오는 말이 아뇩다라삼먁삼보리로 그것은 '무상정등정각(無上正等正覺)', 바로 위없이 바르고 두루한 큰 깨달음을 이루었다는 뜻이다. 금강경의 구성을 내용으로 살펴보면 발심, 수행, 항복기심으로 나눌 수 있다. 발심을 위한 네 가지 마음, 즉 광대심(廣大心), 제일심(第一心), 항심(恒心), 불전도심(不顚倒心)과 수행을 위한 육바라밀(六波羅蜜)로 중생심을 항복받아 무주상보시(無住相布施)를 행해야 한다는 것이다.

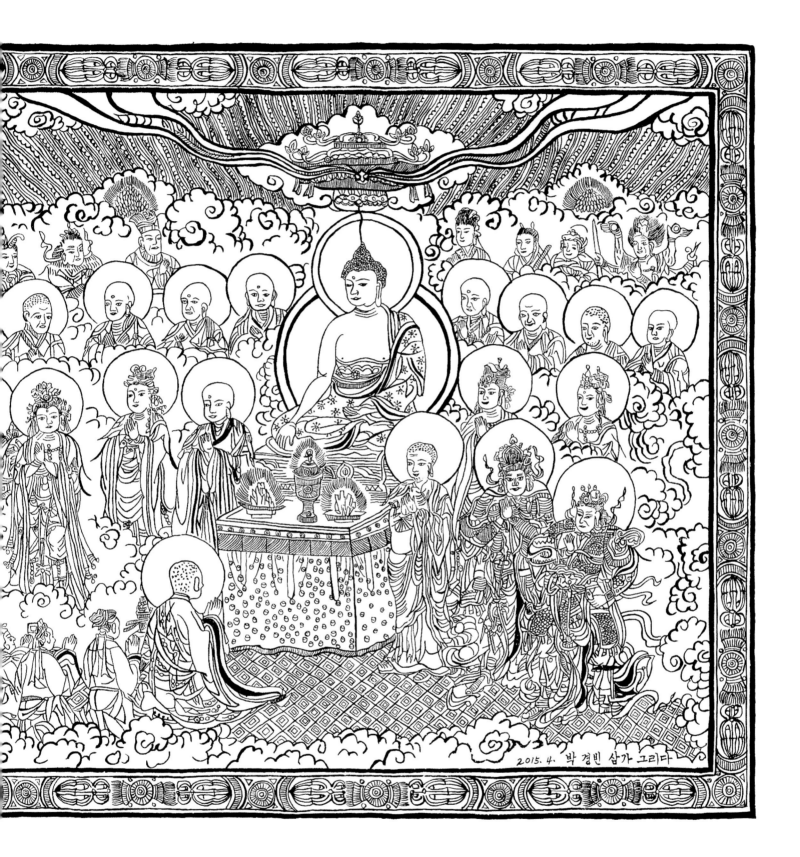

2015. 4. 박 경 빈 삼가 그리다

39

수월관음도 〈백지청묵〉 85×52cm

'수월관음도'는 관세음보살이 선재동자에게 보리의 가르침을 주시는 보살로 물 위의 연꽃을 밟고서
물에 비친 달을 관하고 계신 모습이다.

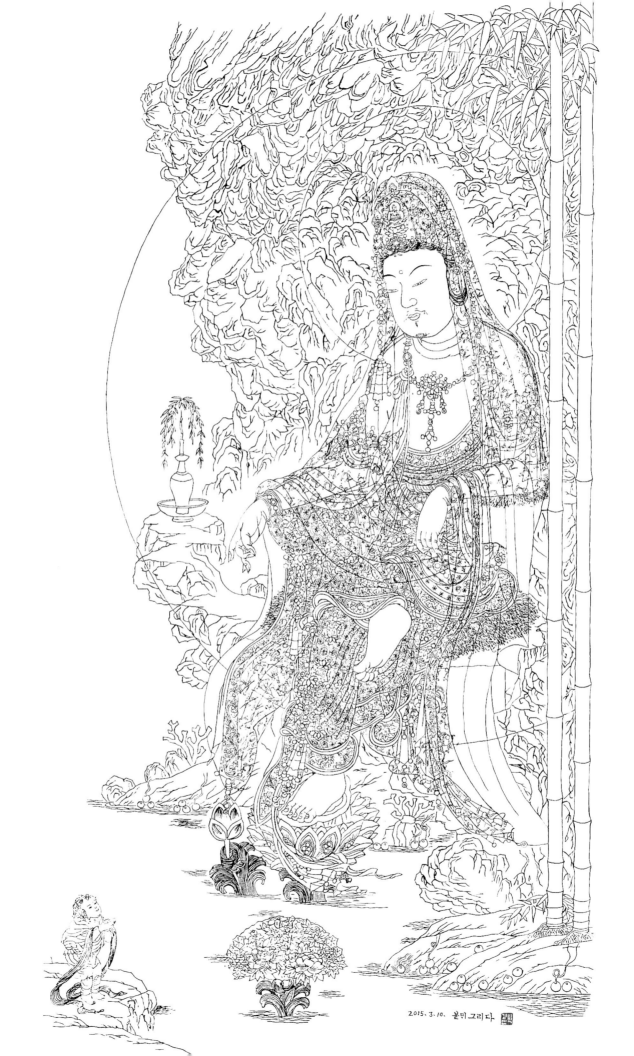

2015. 3. 10. 붓미 그리다

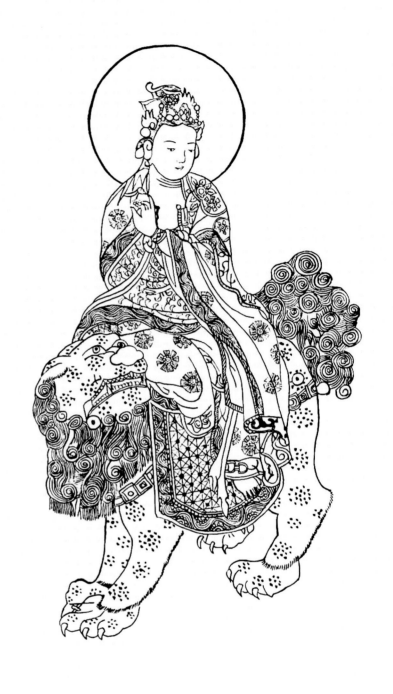

문수보살 · 보현보살 〈백지묵서〉 37×57cm

'문수보살' 은 '감미롭고 훌륭한 복덕을 지닌 이' 라는 뜻이다. 만물의 공(空)과 불이(不二)를 꿰뚫어 보는 '지혜' 를 가진 보살이다. 이렇게 지혜를 강조하는
문수보살은 석가모니 부처님을 왼쪽에서 보좌하고 있으며, 지혜로부터 오는 용맹성을 상징하기 위해 사자를 타고 있는 모습으로 나타나기도 한다.
'보현보살' 은 '넓게 덕성을 갖춘 이' 라는 뜻이다. 사람들의 목숨을 연장할 수 있는 힘이 있다고 하여 '연명(延命)보살' 이라 부르기도 한다. 문수보살과 짝
을 이루어 석가모니 부처님을 오른쪽에서 보좌하고 있는 대행보현보살은 실천을 대표하고 있으며, 흰 코끼리를 타고 있다. 이는 코끼리처럼 진리를 실생
활에 적용하고 실천한다는 뜻이다.

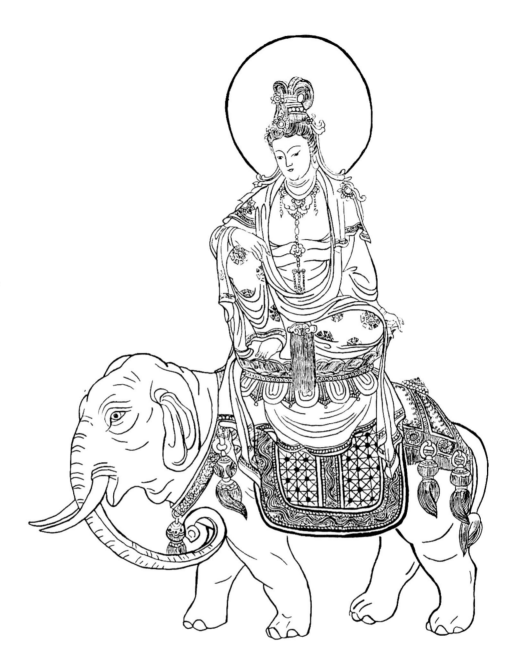

대자비의 물로 중생을 이롭게 하는
것이 큰 깨달음을 이루는 길입니다
중생이 있어야 큰 깨달음을 이룰수
있습니다 중생이 없으면 어떤 보살도
부처님의 큰 깨달음을 얻을수 없습니다

불기 이천오백오십구년 박경빈 돈수 근서화

반야바라밀다심경 〈백지묵서〉 46×33cm

'반야바라밀다심경'은 대승불교 반야사상(般若思想)의 핵심을 담은 경전이다. 우리나라에서 가장 널리 독송되는 경으로 완전한 명칭은 '마하반
야바라밀다심경(摩訶般若波羅蜜多心經)'이다.
그 뜻은 '지혜의 빛에 의해서 열반의 완성된 경지에 이르는 마음의 경전'으로 풀이할 수 있다. '심(心)'은 일반적으로 심장(心臟)으로 번역되는데,
이 경전이 크고 넓은 반야계(般若系) 여러 경전의 정수를 뽑아내어 응축한 것이라는 뜻을 포함하고 있다.
이 경의 중심 사상은 공(空)이다. 공은 '아무것도 없는 상태'라는 뜻에서 시작하여 '물질적인 존재는 서로의 관계 속에서 변화하는 것이므로 현상
으로는 있어도 실체·주체·자성(自性)으로는 파악할 길이 없다'는 뜻으로 쓰이고 있다.

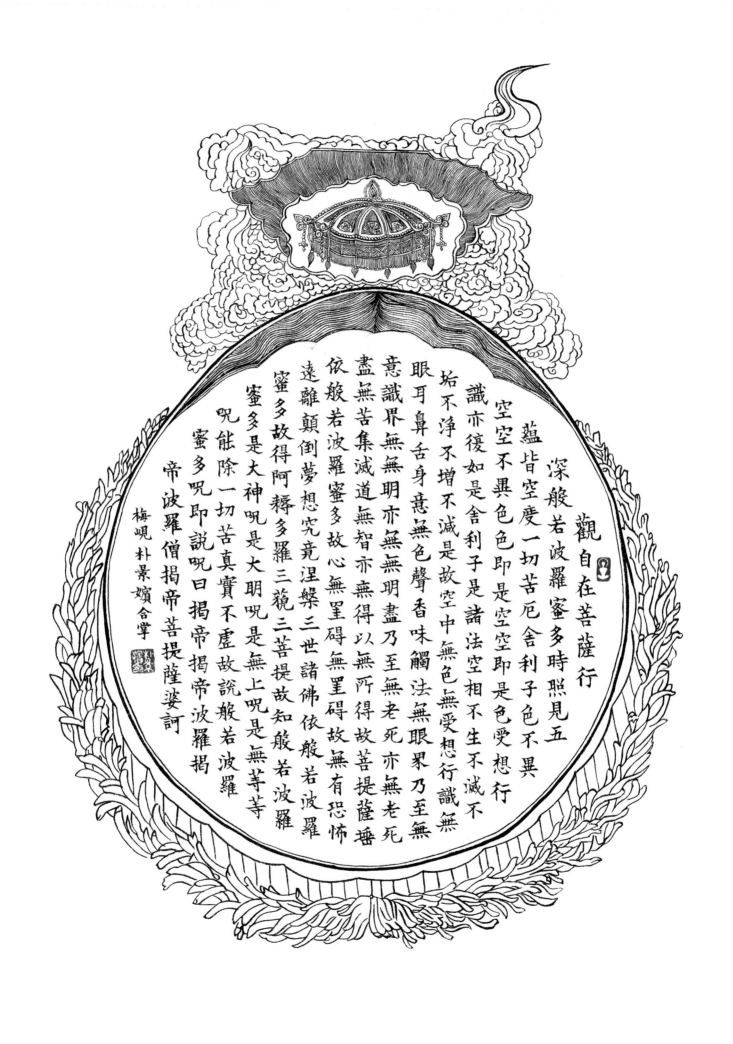

觀自在菩薩行

深般若波羅蜜多時照見五

蘊皆空度一切苦厄舍利子色不異

空空不異色色即是空空即是色受想行

識亦復如是舍利子是諸法空相不生不滅不

垢不淨不增不減是故空中無色無受想行識無

眼耳鼻舌身意無色聲香味觸法無眼界乃至無

意識界無無明亦無無明盡乃至無老死亦無老死

盡無苦集滅道無智亦無得以無所得故菩提薩埵

依般若波羅蜜多故心無罣礙無罣礙故無有恐怖

遠離顛倒夢想究竟涅槃三世諸佛依般若波羅

蜜多故得阿耨多羅三藐三菩提故知般若波羅

蜜多是大神咒是大明咒是無上咒是無等等

咒能除一切苦真實不虛故說般若波羅

蜜多咒即說咒曰揭帝揭帝波羅揭

帝波羅僧揭帝菩提薩婆訶

梅峴 朴景嬪 合掌

새해의 기원 만다라 〈백지묵서〉 53×37cm

24절기는 태양의 황경(黃經)에 맞추어 1년을 15일 간격으로 24등분해서 계절을 구분한 것이다. 1년을 12절기와 12중기로 나누어 보통 24절기라 하는데, 이는 봄이 시작되는 입춘을 비롯하여 우수·경칩·춘분·청명·곡우·입하·소만·망종·하지·소서·대서·입추·처서·백로·추분·한로·상강·입동·소설·대설·동지·소한, 그리고 겨울의 매듭을 짓는 대한이 있다.
그러나 예로부터 동지를 기점으로 해서 해가 점점 길어지기 때문에 동지는 새해의 시작을 알리는 절기이다. 그러므로 동지를 기점으로 24절기를 12개월로 나누어 인의예지(仁義禮智), 수복강용(壽福康勇), 진선미덕(眞善美德)의 내용으로 새해의 기원을 담았다.

마음은 모든 일의 근본. 마음이 주가 되어 모든 일을 시키
나니 마음 속에 착한 일을 생각하면 그 말과 행동 또한 그러
하리라. 그 때문에 즐거움이 그를 따르리. 마치 형체를
따르는 그림자처럼. 불기 이오오구년 부처님 오신 날에 봉민 그리고 쓰다

47

勿於中路事空王　策杖還須達本鄉
雲水隔時君莫住　雪山深處我非忙
堪嗟去日顏如玉　却歎廻時鬢似霜
撒手到家人不識　更無一物獻尊堂

七、還源
返本還源事已差　本來無住不名家
萬年松徑雪深覆　一帶峰巒雲更遮
賓主穆時全是妄　君臣合處正中邪
還鄉曲調如何唱　明月堂前枯樹花

八、轉位
涅槃城裏尚猶危　陌路相逢沒定期
權掛垢衣云是佛　却裝珍御復名誰
木人夜半穿靴去　石女天明戴帽歸
萬古碧潭空界月　再三撈摝始應知

九、廻機
被毛戴角入鄽來　優鉢羅華火裡開
煩惱海中為雨露　無明山上作雲雷
鑊湯爐炭吹教滅　劍樹刀山喝使摧
金鎖玄關留不住　行於異路且輪廻

十一、一色
枯木岩前差路多　行人到此盡蹉跎
鷺鷥立雪非同色　明月蘆花不似他
了了了時無可了　玄玄玄處亦須呵
慇懃為唱玄中曲　空裏蟾光撮得麼

願以此功德　普及於一切　我等與眾生　皆共成佛道

佛紀二五五八年七月梅峴　朴景孏焚香心書

十玄談

同安常察禪師述

一、心印
問君心印作何顏　心印何人敢授傳
歷劫坦然無異色　呼為心印早虛言
須知體自虛空性　將喻紅爐火裡蓮
勿謂無心云是道　無心猶隔一重關

二、祖意
祖意如空不是空　靈機爭墮有無功
三賢尚未明斯旨　十聖那能達此宗
透網金鱗猶滯水　廻頭石馬出沙籠
慇懃為說西來意　莫問西來及與東

三、玄機
迢迢空劫勿能收　豈與塵機作繫留
妙體本來無處所　通身何更有蹤由
靈然一句超群像　迥出三乘不假修
撒手郍邊千聖外　廻程堪作火中牛

四、塵異
濁者自濁清者清　菩提煩惱等空平
誰言卞璧無人鑑　我道驪珠到處晶
萬法泯時全體現　三乘分別強安名
丈夫自有衝天志　莫向如来行處行

五、演教
三乘次第演金言　三世如来亦共宣
初說有空人盡執　後非空有眾皆捐
龍宮滿藏醫方義　鶴樹終談理未玄
真爭果中兔一念　周旱早二八十年

십현담(十玄談) 〈백지묵서〉 35×120cm

'십현담(十玄談)'은 당나라 동안상찰선사(同安常察禪師)가 지은 10수(首)의 게송으로, 심인(心印)·조의(祖意)·현기(玄機)·진이(塵異)·연교(演敎)·달본(達本)·환원(還源)·회기(廻機)·전위(轉位)·일색(一色)으로 이는 선화(禪話)다.
동안상찰선사는 십현담을 지어 '정중묘협(正中妙挾)'의 뜻을 세상에 알렸는데 그 문장이 절묘하고 아름다워 총림에 빛났다고 전해진다.

※정중묘협(正中妙挾) : 평등한 본체 속에 천차만별의 묘용을 갖고 있다는 뜻으로, 모든 존재의 실태를 나타낸다.

비천도와 예불대참회문〈백지묵서〉41×63cm

소유시방세계중(所有十方世界中) 가이없는 시방세계 그 가운데에
삼세일체인사자(三世一切人師子) 과거 현재 미래의 부처님들께
아이청정신어의(我以淸淨身語意) 맑고 맑은 몸과 말과 뜻을 기울여
일체변례진무여(一切徧禮盡無餘) 빠짐없이 두루두루 예경하옵되
보현행원위신력(普賢行願威神力) 보현보살 행과 원의 위신력으로
보현일체여래전(普現一切如來前) 널리 일체 여래 앞에 몸을 나투고
일신부현찰진신(一身復現刹塵身) 한 몸 다시 찰진수효 몸을 나투어
일일변례찰진불(一一徧禮刹塵佛) 찰진수불 빠짐없이 예경합니다.

所有十方世界中
三世一切人師子
我以清淨身語意
一切徧禮盡無餘
普賢行願威神力
普現一切如來前
一身復現剎塵身
一一徧禮剎塵佛
朴景嬪合掌

화엄일승법계도 석문

법성은 원융하여 두 가지 상 내지 않고
모든 법 변함없이 본래부터 고요하며
이름 없고 모습 없이 일체를 끊으니
지혜로 증득할 뿐 헤아릴 바 아니로다.
참된 성품 깊고 깊어 지극히 오묘하고
자성에 묶이지 않고 인연 따라 이루도다.
하나 속에 일체 있고 일체 속에 하나 있어
하나가 곧 전체요, 전체가 하나이며
한 낱의 티끌 속에 시방세계 담겨 있고,
낱낱의 티끌 속에 시방세계 들어 있네.
한량없는 긴 세월도 한 생각 찰나요
한 생각 순간 속에 무량세월 들어 있어
삼세 속에 또 삼세가 서로서로 호응하여
어지럽게 섞이지 않고 각각이 뚜렷하네.

초발심의 그 마음이 부처님 마음이요
생사와 열반이 항상 함께 조화 이뤄
진리와 현상도 은은하여 분별없으니
시방제불 보살님의 부사의 한 경계일세.
부처님 법의 바다 삼매 가운데에서
불가사의한 법이 여의롭게 나타나고
중생 위한 감로법이 허공에 가득하니
중생들이 근기 따라 이익을 얻는 도다.
그러므로 수행자는 본래 면목 찾아감에
망상을 쉬지 않으면 아무 이익 없나니
조건 없는 방편으로 여의주를 취하여서
진성 자리 찾아가면 분수 따라 얻으리라.
무진보배 다라니를 끝없이 추구하여
참된 성품 그 자리를 참되이 장엄하고
중도의 해탈경지 여실히 이루면은
예로부터 변함없는 그 이름 부처로다.

화엄일승법계도(華嚴一乘法界圖) 〈백지묵서〉 58×58cm

의상대사의 사상을 농축해 놓은 대표적 저술이다. 의상대사의 스승 지엄화상의 입적 3개월 전에 저술한 이 법계도는 화엄경의 사상을 한 편의 시로 압축한 것이다. 가운데 부분 법(法)자에서 시작, 글자 사이의 줄을 따라 7자씩 읽어 가면 법자 바로 아래에 있는 불(佛)자에서 끝나도록 되어 있다.

가야할곳 동쪽인데 서쪽향해 떠나가네
지혜자가 하는 일은 쌀을삶아 밥을짓고
지혜롭지 못한자는 모래삶아 밥을짓네
주린창자 채워놓고 빈둥빈둥 놀면서도
진리배워 어리석음 고치려고 하지않네
실천지혜 구비함은 두바퀴의 수레이고
자리이타 함께함은 두날개의 봉황이네
죽을받고 축원하되 수행의 뜻 모른다면
베푼이에 부끄러워 어찌얼굴 대면하며
밥을받고 읊조리되 해야할일 못한다면
성현들의 높은은덕 무엇으로 갚겠는가
구더기의 더러움을 사람들이 미워하듯
수행자의 나쁜행위 성현들은 싫어한다
세상번잡 버리고서 청정국토 오르려면
맑고밝은 모든계행 다리역할 하겠지만
파계행위 자행하며 남의복전 되려함은
날개찢긴 병신새가 거북이를 짊어줄셈
자기죄도 무겁거늘 남의죄를 덜어줄까
신심으로 바친공양 청정하게 실천없이
반성하는 빛도없이 무슨면목 받으려나
계행없는 허망한몸 길러봐도 이익없고
무상하게 녹는목숨 아껴봐도 소용없어
설산수도 홍앙해서 오랜시간 고행참고
사자좌를 기약하여 욕락행위 버리시오
행자마음 깨끗하면 모든사람 찬탄하고
오늘내일 핑게말고 지금바로 어드메뇨
흙과물과 불과바람 사대육신 허무하니
수도자가 더러우면 착한자가 멀리하리
세상락은 오랜기쁨 어이그리 탐착하며
한번참음 오랜기쁨 어이그리 미워하나
출가자가 부귀하면 군자들이 비웃는데
타이름이 무량해도 꿀맛에만 도취되고
수도자가 탐심내면 도의벗들 비웃는데
결심반복 끝없으나 애욕심을 못버리고
이러한일 한없어도 세상일을 못버리고
오늘지금 못한다면 악짓는날 많아지고
사념공상 무변해도 끊으려고 하지않고
금생역시 미룬다면 선짓는날 적어진다
내일에도 못해내면 한량없이 번뇌하고
내년역시 지나가고 낮과밤이 지나가고
시시각각 지나가고 날과달이 지나가며
달과달이 지나감에 낮과밤이 지나가며
날과달이 지나감에 달과달이 지나가고
달과해가 지나가고 날과달이 지나가며
해와해가 지나가서 죽음문턱 다다르면
깨진수레 갈수없듯 늙어서는 힘이없네
드러누워 게으르고 그럭저럭 망상피니
많은생애 수행없이 허송세월 보내면서
지금까지 속절없이 육신만을 지키는가
몇백년을 살겠다고 다음몸은 어찌될까
사대육신 흩어진후 다음몸은 어찌될까
급히급히 서둘러서 참생명을 회복하세
나무시아 본사석가모니불

원컨대 이 사성의 공덕이
나와 더불어 모든 중생이
일체 세간에 두루 미치어
다 함께 성불 하여지이다

불기 이오구년 시월 박경빈 합장

은 고통인데 어찌 그리 탐냈
참음 오랜기쁨 어이 그리 미워하나
노자가 탐심내면 도의 벗들 비웃는데
가자가 부귀하면 군자들이 비웃는데
이름이 무량해도 꿀맛에만 도취되고
심반복 끝없으나 애욕심을 못버리며
러한일 한없어도 세상일을 못버리고
ㅁ공상 무변해도 끊으려고 하지않
금 못한다면 악짓는날 많아
못해내면 선짓는날 적
하면 한량없

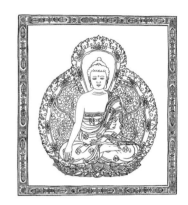

발심수행장 〈백지묵서〉 32×211cm

신라의 원효대사가 출가 수행자를 위하여 지은 발심(發心)에 관한 글. 1권. 불교전문강원의 사미과(沙彌科) 교과목 중 하나이며 처음 승려가 되기 위하여 출가한 자들은 반드시 읽고 닦아야 할 입문서로 수행할 때는 계(戒)와 지혜를 함께 닦을 것을 강조하였으며 자리이타(自利利他)의 대승행(大乘行)을 닦아 청정한 마음으로 행하면 하늘이 찬양할 뿐만 아니라 마침내는 여래(如來)의 사자좌(獅子座)에 나아간다고 하였다. 끝으로 세월의 덧없음을 강개 절묘한 문장으로 환기하여 부서진 수레는 짐을 실을 수 없고 늙은 몸은 닦을 수 없는 것이니 발심수행이 급하고 급함을 간곡히 당부하였다.

신묘장구대다라니 〈백지주묵〉 33×58cm

'신묘장구대다라니'는 '신기하고 미묘하며 불가사의한 내용을 담고 있는 큰 다라니'라는 뜻으로 관세음보살의 위신력, 지혜, 자비와
과거의 행적 등이 고스란히 담겨 있어 관세음보살이 어떤 분인지를 가장 잘 알 수 있게 해주는 천수경의 핵심적인 진언이다.

神妙章句大陀羅尼

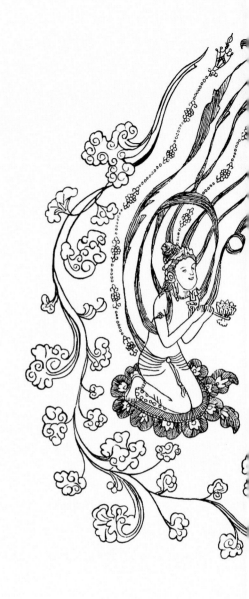

성덕대왕 신종 비천상과 백화도량발원문 〈백지묵서〉 36×56cm

'성덕 대왕 신종 비천상'은 우리나라에 남아 있는 가장 크고 아름다운 동종이고, '비천상'은 종의 몸통 부분에 새겨진 부조로, 모두 4군데 새겨져 있으며 서로 마주보고 있다. 비천상은 연화좌 위에 무릎을 꿇은 자세로 손에 향로를 들고 있고 천의(天衣) 자락과 보상화가 구름무늬처럼 생동감 있게 표현되어 마치 천상의 세계를 나타내고 있는 것 같다.

'백화도량 발원문'은 고려시대의 승려 체원이 주석하여 지은 '백화도량발원문약해(白花道場發願文略解)'에 수록되어 있다.

이는 해동화엄 초조로 불리는 의상스님이 지은 것으로 관세음보살을 따라 백화도량 정토에 왕생하기를 기원하는 구도적 성격의 발원문이다. 관세음보살에게 소원과 구제를 바라는 차원에서 벗어나 나 자신이 관세음보살처럼 대자대비의 삶을 살겠다는 적극적인 다짐으로 해석될 수 있는 귀중한 저술이다.

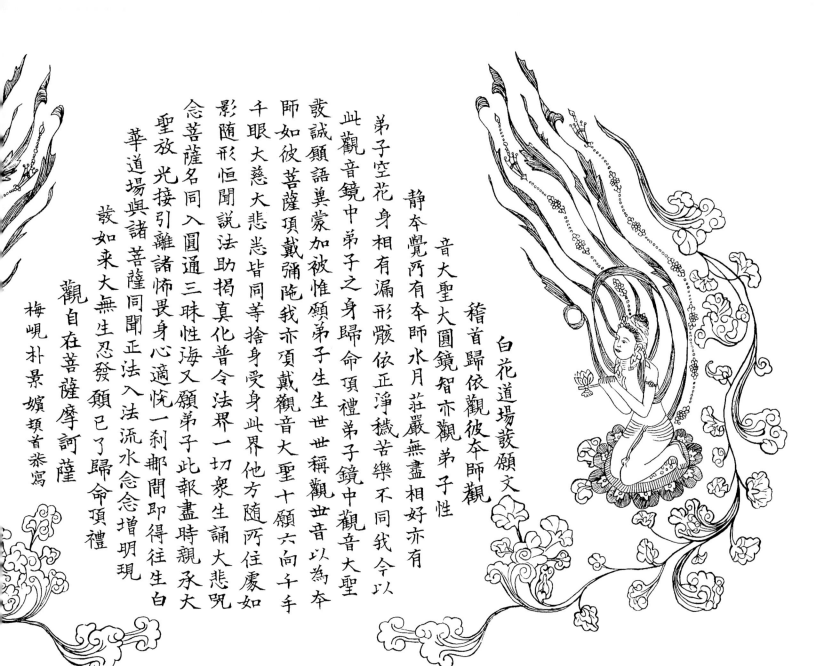

白花道場發願文

稽首歸依觀彼本師觀

音大聖大圓鏡智亦觀弟子性

靜本覺所有本師水月莊嚴無盡我今以

弟子空花身相有漏形骸依正淨穢苦樂不同我今以

此觀音鏡中弟子之身歸命頂禮弟子鏡中觀音大聖

發誠願語冀蒙加被惟願弟子生生世世稱觀世音以為本

師如彼菩薩頂戴彌陀我亦頂戴觀音大聖十願六向千手

千眼大慈大悲悉皆同等捨身受身此界他方隨所住處如

影隨形恒聞說法助揚真化普令法界一切眾生誦大悲咒

念菩薩名同入圓通三昧性海又願弟子此報盡時親承大

聖放光接引離諸怖畏身心適悅一刹那間即得往生白

華道場與諸菩薩同聞正法入法流水念念增明現

發如來大無生忍發頣已了歸命頂禮

觀自在菩薩摩訶薩

梅嶺朴景嬪頂首恭寫

천부경 〈백지묵서〉 33×47cm

'천부경(天符經)'은 9천 년 전 환국시대부터 전해져 내려온 81字로 구성된 인류문화 최초의 경전으로, '천부(天符)'는 곧 '하늘의 형상과 뜻을 문자로 담아낸 경(經)'이라는 의미를 지닌 우리 민족 최고의 경전이다. 그 안에는 천지인(天·地·人)즉 하늘과 땅과 인간의 존재 근원이 무엇이며 어떻게 변화해야 하는가에 대한 무궁무진한 상징성과 포용성이 함유되어 있다. '천부경'은 대우주 만물이 시작된 근원에서 완전한 모습으로 이루어졌다가 다시 근원으로 돌아가는 원시반본(原始返本)의 대자연 섭리가 들어 있다.

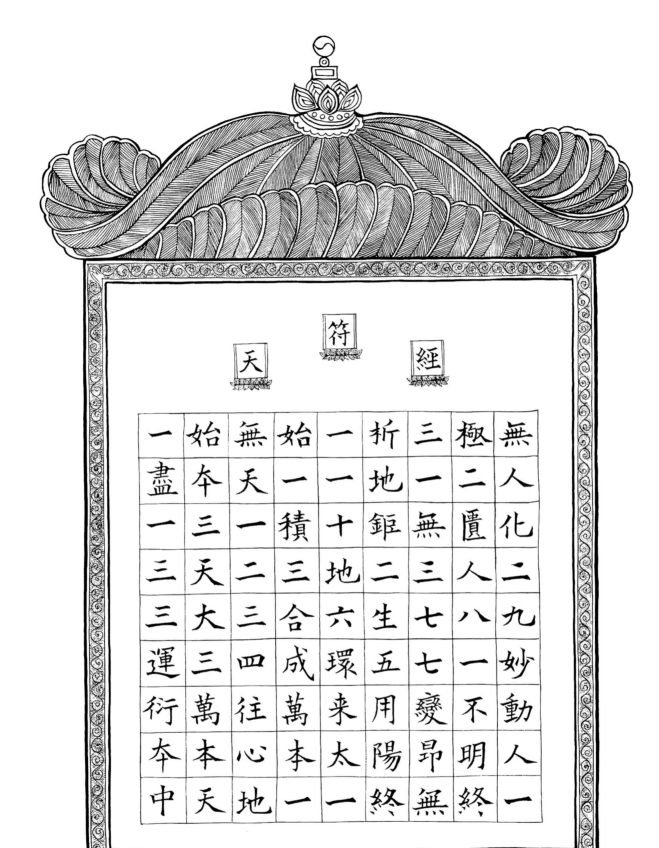

天符經

一始無始一析三極無
盡本天一一地一二人
一三一積十鉅無匱化
三天二三地二三人二
三大三合六生七八九
運三四成環五七一妙
衍萬往萬來用變不動
本本心本太陽昂明人
中天地一一終無終一

檀紀四三四七年六月　梅嶺　朴景嬪　頓首恭書

檀紀四千三百四十六年十二月 錄古朝鮮王朝歷史 桓檀古記 心軒金暐年撰 梅峴朴景嬢書

역사 유래와 계보 〈백지묵서〉 70×140cm×6폭(종로구 사직동 단군성전 소장)

'역사 유래와 계보'는 우리나라의 계보와 그 정통 맥을 이어간 천계로부터 인간계에 이르는 역대 통치자들을 기록했다.
우리민족의 시원 역사인 환국-배달국-고조선의 삼성조-고려-한양조선-대한민국(현 인류의 시조인 나반(那般)과 아만(阿曼)으로부터 시작되어
대한민국의 현 정부 박근혜 대통령) 9천년이라는 우리나라의 민족사를 이끌어온 인물들의 기록이다.

※ 아래 기사는 《월간 코리아인》 2015년 6월호 〈문화예술 이달의작가 – 매현 박경빈 서예가〉 인터뷰입니다.

MONTHLY REVIEW (커버스토리) 매현 박경빈 서예가

붓 끝에 一心모아
부처님 말씀 담은 사경의 진수

매현 박경빈 서예가

오는 6월 3일부터 8일까지 인사동 갤러리 미술세계 제2전시장(4F)에서 25점의 작품을 전시하는 매현 박경빈 서예가가 서예계에 주목을 받고 있다. 성현들의 귀한 말씀을 옮겨 쓰는 것으로 알려진 사경(寫經)을 전시하는 이번 개인전은 부처님의 법사리가 담긴 여법한 작품들이 전시될 예정이다. 지난해 LA한국문화원의 초대로 한국사경연구회의 전시를 통해 해외에서 주 작품인 〈묘법연화경 9층 보탑도〉를 이국에 먼저 알리게 되었던 안타까움으로 국내 전시회를 기획하게 된 박 서예가. 대중들에게는 이번 전시회를 통해 사경의 뛰어난 작품들을 직접 눈으로 확인할 수 있는 소중한 시간이 될 것으로 기대하고 있다.

취재 · 박재진 기자

현묘한 빛인 묵(墨)으로 올곧이 작품을 완성해내다.
〈묘법연화경보탑도〉, 〈역사 유래와 계보〉

"한자는 그 자체가 가지고 있는 조형성으로 아름다움이 뛰어난 문자입니다. 하지만 그저 모양만 내는 글자는 감동이 느껴지지 않습니다." 한자의 정확한 뜻을 알고 이해해야만 그 글의 참 맛을 제대로 표현할 수 있다고 설명하는 박 서예가는 이번 전시회에서 화려하고 눈에 띄는 금니나 은니로 쓰여 진 작품이 아닌 묵(墨)을 써서 사성한 작품들을 선보인다. "제가 생각하는 묵의 색깔은 불멸의 광채와 현묘한 빛깔을 내포하고 있는 재료라고 생각합니다. 묵은 시각적으로는 검게 보이나 이 세상의 모든 색을 합하면 검은색으로 보이듯 묵에는 모든 색이 함유되어 있다고 말 할 수 있습니다. 또한 역사적으로 묵은 현묘한 빛깔로 표현되고 있습니다.

이로써 현(玄)색은 검은 빛 이외에도 하늘의 빛, 심오함, 신묘함, 그리고 고요함, 부처의 가르침 등의 다양한 의미가 담겨져 있다고 할 수 있습니다. 그렇기에 이러한 뜻이 담긴 부처님 말씀을 옮겨 쓰는 사경이야말로 서예를 떠나서는 존재할 수 없다고 생각합니다." 이렇듯이 올곧게 일심(一心)으로 작품 활동에만 매진해 온 박 서예가는 붓 끝에 한마음을 모아 부처님의 깨달음을 본받고자 수행한다는 일념으로 작품 하나하나를 완성해 왔다.

특히 가장 오랜 시간과 노력이 돋보인 백지묵서〈묘법연화경보탑도〉는 누가 뭐래도 박경빈 서예가의 대표작이자 수작으로 손꼽는다. 준비기간과 제작기간을 합해 2년여에 걸쳐 69,384자로 완성해낸 〈묘법연화경보탑도〉를 사성해낸 그는 종로구 사직동 단군성전에 소장되어 있는 〈역사 유래와 계보〉를 한자 한자 혼신의 힘으로 적어냈다. 〈역사 유래와 계보〉는 한 나라의 계보와 그 정통 맥을 이어간 천계로부터 인간계에 이르는 역대 통치자들을 기록한 것이다. 우리 민족의 시원 역사인 환국, 배달국, 고조선의 삼성조, 고려, 한양조선, 대한민국에 이르기까지 9천년이라는 한민족사를 이끌어 온 인물들의 계보를 기록한 글로 이번 전시회의 주요 작품 중 하나로 선보이게 된다.

순수한 내면에 초점을 두고 사경정신을 작품에 승화

전통사경 기능전승자인 외길 김경호 선생은 박 작가의 백지묵서〈묘법연화경보탑도〉작품은 가로 70cm, 세로 200cm의 한지에 약 7만여 자의 경문을 9층 보탑의 모습으로 배치하여 서사해낸 수작이라며 경문 1글자의 자경은 2mm 내외임에도 불구하고 사경 정신의 진수를 담고 있는 진귀한 작품이라고 설명했다. "자경 2~3mm 안에 각 글자의 모든

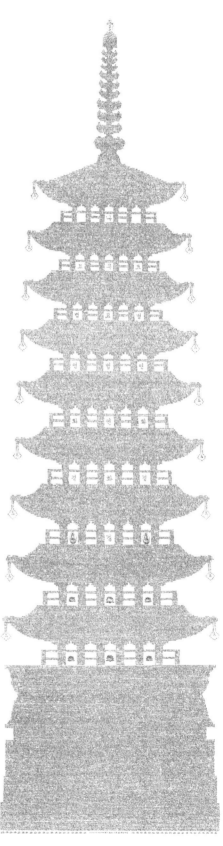

묘법연화경 보탑도 〈백지묵서〉 70×200cm 69,384字,
글자 크기 2mm 내외

역사 유래와 계보 〈백지묵서〉 70×140cm×6폭(종로구 사직동 단군성전 소장)

필획을 분명히 구사해낸 것은 심신의 혜안이 열리지 않고서는 결코 이뤄질 수 없는 일입니다. 박 서예가의 몸과 마음의 혜안이 오롯이 작품과 혼연일체가 되었다고 말할 수 있을 것입니다. 또한 평면 작품임에도 불구하고 하나의 집약된 입체 구조물이라 할 수 있을 만큼 입체성을 구비하고 있는 것이 작품의 우수성을 더욱 높이는 계기가 되고 있습니다." 김경호 선생은 또한 2년 이란 시간동안 상업성을 고려하지 않고 순수하게 내면을 채우는 밀도에 초점을 두며 작품의 완성도를 높여낸 점은 고밀도의 다이아몬드가 수백 배 수만 배 큰 바위산 보다 더 비싼 가치를 인정받는 것과 비교할 수 있을 만큼 그의 굳은 신념과 신심이 있었기에 백지묵서〈묘법연화경보탑도〉라는 작품이 탄생하게 된 것이라고 덧붙여 말했다.

"우리는 사경하면 금, 은으로 표현해낸 화려한 장엄경을 떠올리게 마련입니다. 하지만 사경의 정신은 화려한 외형이 아닌 소박한 내면에 깃들어 있는 것이지요. 박경빈 작가는 내면의 수행을 통해 사경의 정신을 담은 작품들로 대중들과 소통해 나갈 것입니다. 그의 삶과 수행의 여정이 여실히 담긴 이번 사경전이 성황을 이루길 기원하겠습니다."라고 격려를 아끼지 않았다. 한편 대한 검정회 이사장인 문원 이권재 선생은 추사 선생의 유묵 중에서 해서 작품을 보고 가지고 놀

"한자는 그 자체가 가지고 있는 조형성으로 아름다움이 뛰어난 문자입니다. 하지만 그저 모양만 내는 글자는 감동이 느껴지지 않습니다."

고 싶다는 생각을 한 적이 있는데 이번 매현 박경빈 작가의 작품을 보고 그때와 같은 감흥이 일어났다고 밝히며 필획 하나하나가 흠잡을 곳이 없이 명쾌하고 수 천년동안 전해온 세존의 큰 말씀들을 정성으로 담아낸 점에 경외감을 느낀다고 축하의 인사를 전했다.

사경을 알리고 우리 문화예술 발전위해 노력할 터
– 불자 집안에 1가구 1작품 간직 소망.

"처음에 그 광대함에 완성할 수 있을지 의문이 들었습니다. 하지만 3천배 참회 기도로 마음을 비우고, 성지순례를 돌며 부디 보탑도를 사성하고 부처님을 알현할 수 있기를 발원하는 기도 통해 이 또한 운명으로 생각하고 받아들이기로 했습니다. 2.5mm의 폭에 한자로 경을 써야 하는 초집중의 작업이었지만 참선을 통한 집중력과 불심을 통한 열정으로 작품을 완성하게 돼 기쁘기 그지없습니다. 제가 작품 활동에 매진하는 것은 1,700년이라는 장구한 역사를 지닌 사경이 재조명되는 이 시점에 그것을 널리 알리고, 우리의 문화예술의 발전과 진흥에 조금이나마 보탬이 되기 위함입니다. 저는 부처님의 가르침을 원추형의 붓 끝으로 모나지 않은 마음을 모아 운필상에 중봉을 유지함으로서 중도의 도리를 상징하는 붓으로 사경

할 수 있다는 것에 보람과 자부심을 느낍니다. 제가 사경을 하면서 불자들에게 바라는 점은 기도는 법당에서 만 이루어지는 것이 아닙니다. 내 발길이 닿는 곳, 손길이 닿는 곳, 또한 눈길이 닿는 그 자리에서 늘 기도하는 마음을 가지고 생활했으면 하는 바램입니다. 이로써 제게 작은 소망이 있다면 적어도 불자의 집안이라면 부처님의 법 사리가 담긴 작품하나 정도는 걸려 있어야 하지 않을까? 생각 합니다. 딱히 법당에서만 기도하는 것이 아니라 집안에서도 부처님 말씀을 접

"올곧게 일심(一心)으로 작품 활동에만 매진해 온 박 서예가는 붓 끝에 한마음을 모아 부처님의 깨달음을 본받고자 수행한다는 일념으로 작품 하나하나를 완성해 왔다."

하며 그것을 법 삼아 늘 수행에 정진하기를 바라는 마음입니다" 옛 서당과 서원의 교과과정이었던 동양고전을 공부하고 있는 박 작가는 모든 일을 하는데 있어 밑바탕을 건실하게 하고 원천이 되게 할 수 있는 것을 인성교육으로 생각하여, 향후 우리의 미래인 어린 학생들에게 한자 교육을 계획 중이라고 한다. 이는 단순히 글을 가르치는 것이 아니라 그 글자에 담긴 우주의 원리와 인간으로서의 도리를 전하는데 노력할 것이라고 의지를 피력했다. 한국人

般若波羅蜜多心經

般若波羅蜜多心經 唐三藏法師玄奘譯

觀自在菩薩行深般若波羅蜜多時 照見五蘊皆空度一切苦厄 舍利子 色不異空空不異色 色即是空空即 是色 受想行識亦復如是 舍利子是 諸法空相不生不滅不垢不淨不增 不減 是故空中無色無受想行識無 眼耳鼻舌身意 無色聲香味觸法無 眼界乃至無意識界無無明亦無無 明盡乃至無老死亦無老死盡無苦 集滅道無智亦無得 以無所得故菩 提薩埵依般若波羅蜜多故心無罣 礙 無罣礙故無有恐怖遠離顛倒夢 想 究竟涅槃三世諸佛依般若波羅 蜜多故得阿耨多羅三藐三菩提 故 知般若波羅蜜多是大神咒是大明 咒是無上咒是無等等咒能除一切 苦眞實不虛故說般若波羅蜜多咒 即說咒曰 揭帝 揭帝 般羅揭帝 般羅僧揭 帝 菩提僧莎訶 般若波羅蜜多心經

檀紀四三四八年 二月 梅峴 朴景嬪 頓首心書

반야바라밀다심경 〈백지주묵〉 57×29cm

매현 박경빈 서예가

1961년 충남 청양 출생으로 성균관대학교 유학대학원에서 서예학과 동양미학을 전공한 박 서예가는 한국한문교사 중앙연수원 훈장특급 과정을 수학 중에 있으며 〈열 한통의 편지〉로 선수필 2008년 가을호 신인상을 수상하며 신예 작가로 혜성같이 등장하며 주목을 받아왔다. 그는 여러 서예단체의 초대작가와 심사위원으로 활동하고 있으며, 주요 수상으로는 대한민국 미술대전(미협) 서예부문, 대한민국 서예 휘호대회, 대한민국서도대전에서 우수상 등을 수상한 바 있다.

朴 景 嬪 Park Gyoung-Bin

아호 : 梅峴, 본믜
법명 : 般若華
당호 : 慈雨齋

· 1961년 충남 청양 출생
· 성균관대학교 유학대학원 졸업(서예학, 동양미학 전공)
· 논문『无爲堂 張壹淳의 書畵에 대한 美學的 硏究』
· 한국 한문 중앙연수원 훈장과정(사서오경) 8년 수료
· 선수필 2008년 가을호 신인상 수상「열 한 통의 편지」

· 백산 조왈호 선생 사사(서예)
· 심천 이상배 선생 사사(문인화)
· 외길 김경호 선생 사사(사경)

초대작가 및 심사 · 주요수상

· 대한민국서도대전 초대작가
· 추사 김정희 전국 휘호대회 초대작가
· 대한민국 인터넷 서예문인화대전 초대작가
· 한국서예비림박물관 입비작가
· 대한민국통일미술대전 심사위원 역임
· 한국고불서화협회 심사위원 역임
· 대한민국미술대전(미협) 서예부문 우수상
· 대한민국 서예휘호대회 우수상
· 추사김정희선생추모 전국휘호대회 차상
· 대한민국서도대전(한경) 우수상
· 대한민국 서예문인화대전(사경) 동상
· 대한민국서도대전 삼체상
· 서예문화대전(사경) 특선 외
· 대한민국서예전람회(서가협) 입선 외

초대전 및 회원전

· 한중 원로 중진작가 초대전
· 한글 서예 대 축제전
· 서풍 2012 대한민국 축제전
· LA한국문화원 초대 회원전 (사경)
· 한국사경연구회 회원전
· 성유서예 동행 회원전
· 묵향회 회원전

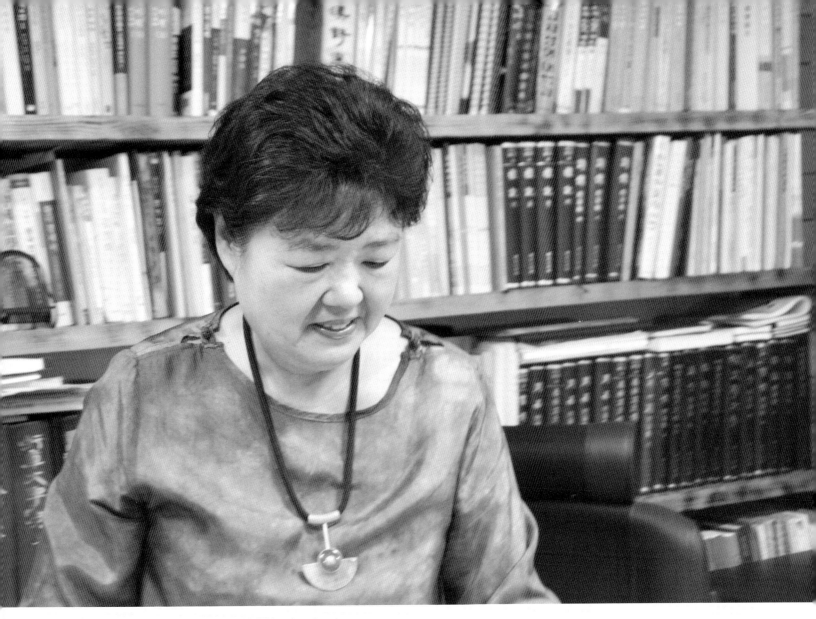

개인전

·2015. 06. 매현 박경빈 사경전 (미술세계)

·2016. 01. 매현 박경빈 사경 초대전 (한국미술관)

·2016. 03. 02 ~ 04. 30 목아박물관 특별 초대전 (예정)

현재

·한국미술협회 회원 (서예부문)

·한국 문인협회 회원 (수필부문)

·한국사경연구회 정예회원 (사경)

·慈雨齋 서예·사경 연구실 운영

연락처

·서울시 서대문구 통일로 26길 31 인왕산파크빌 1층 110호

·사무실 (02) 6351-8487

·H.P 010-5447-8487

21세기 한국사경 정예작가

매현 박경빈
Park Gyoung-Bin

발 행 일 | 2015년 12월 25일

저　　자 | 매현 박경빈

펴 낸 곳 | 한국전통사경연구원
　　　　　출판등록 | 2013년 10월 7일,　제25100-2013-000075호
　　　　　주　　소 | 03724 서울시 서대문구 연희로 14길 63-24 (1층)
　　　　　전　　화 | 02-335-2186, 010-4207-7186

제 작 처 | (주)서예문인화
　　　　　주　　소 | 서울시 종로구 사직로 10길 17 (내자동)
　　　　　전　　화 | 02-738-9880

총괄진행 | 이용진
디 자 인 | 하은희
스캔분해 | 고병관

ⓒ Park Gyoung-Bin, 2015

ISBN 979-11-956986-7-7

값 15,000원